庐山历代绘画精品百幅

总策划◎李春华

策划创意◎庐山温泉仙庐谷景区

点评◎叶 青

编著◎黄润祥

LUSHANLIDAIHUIHUAJINGPINBAIFU

江西美术出版社
全国百佳出版单位

丹青绘庐岳（代序）

◎ 陶勇清　黄润祥

「山不在高，有仙则名」。庐山最高峰海拔一千四百七十四米，在中外名山中不算高，但文化圣山却名甲天下。庐山的文化史，从司马迁《史记·河渠书》记载算起，已超过两千年。历代文人墨客对庐山诗颂之、文记之、书写之、图绘之不可胜数，经久不绝。一九九六年，庐山被联合国教科文组织批准为『世界文化景观』，列入『世界遗产名录』。成为享誉中外的『人文圣山』。庐山的诗歌、书法（含石刻艺术）、绘画，当属人文圣山中最具美学价值，最具历史丰碑意义的文化瑰宝。

庐山诗文，整理出版为数不少。但庐山书法与绘画系统整理出版的，仅二〇一〇年江西美术出版社出版的《庐山历代石刻》（陶勇清主编）、《历代庐山书画赏析》（陈传席、陶勇清主编）。应读者求精求简的需求，江西美术出版社以《庐山历代石刻》、《历代庐山书画赏析》为蓝本精选辑录，出版《庐山历代绘画精品百幅》、《庐山历代书法精品百幅》。

一千六百年前，东晋顾恺之的《庐山图》，堪称中国绘画史上第一幅独立的山水画，也使庐山成为中国山水画的发祥地。从本书辑录的唐代《石刻观音像》开篇，已越一千五百年。卷轴画从五代荆浩的《匡庐图》发端，亦逾一千年。

《庐山历代绘画精品百幅》中所选的唐代僧人、五代荆浩、宋代李公麟、张激、佚名，元代何澄、钱选、戴淳，明代徐贲、王仲玉、马轼、李在、夏芷、沈周、文徵明、唐寅、郭诩、谢时臣、王问、仇英、陈洪绶、吴振，以及清代蓝孟、王时敏、樊圻、王翚、黄鼎、石涛、高其佩、焦秉贞、袁耀、沈宗骞、朱鹤年、吴阐思等古代画家的作品，多为美国、日本等国的博物馆、美术馆和中国故宫博物院、台北故宫博物院，北京、上海、天津、南京、辽宁、吉林、山东、山西、安徽、湖北、江西等省、市博物馆的藏品。其中荆浩的《匡庐图》、李公麟的《莲社图》、张激的《白莲社图》、南宋佚名的《虎溪三笑图》、钱选的《归去来辞图》、沈周的《庐山高图》、唐寅的《东篱赏菊图》、文徵明的《桃源问津图》、仇英的《浔阳送别图》、陈洪绶的《陶渊明故事图》、王翚的《庐山枫林图》、袁耀的《桃源图》、沈宗骞的《石门观瀑图》等国内外大博物馆收藏的瑰宝也为数不少。

近现代绘画庐山者更多。由于篇幅所限，在近代名家中仅选用了林纾、王同愈、黄山寿、黄宾虹、曾师曾、吕凤子、吴湖帆等人的作品，现代名家中选用了刘海粟、潘天寿、张大千、钱松喦、傅抱石、李可染、何海霞、陆俨少、刘旦宅、陶博吾、吴青霞、王叔晖、黄秋园、白雪石、张仃、宋文治、程十发、亚明、陈逸飞等人的画作。

名人仰名山，丹青绘庐岳。画家从匡庐奇秀中获得灵感，又赋予庐山以生命的律动和艺术的升华。细细地品味这些画卷，或许能从中得到启迪，领悟真谛。

目录

古代卷

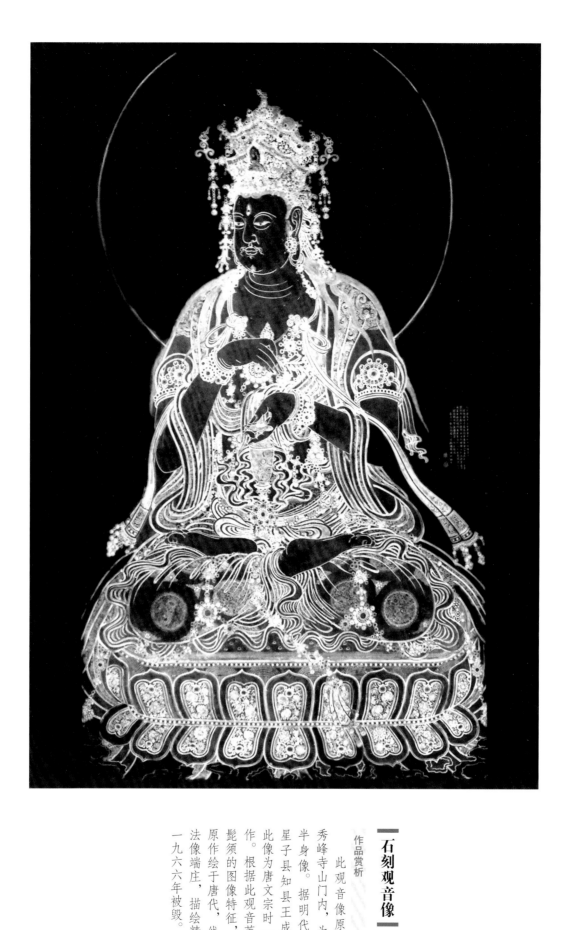

石刻观音像

僧　人

作品赏析

此观音像原碑在庐山秀峰寺山门内，为观音菩萨半身像。据明代万历年间星子县知县王成位记载，此像为唐文宗时一位高僧所作。根据此观音菩萨像面带髭须的图像特征，也可确定原作绘于唐代，线条圆劲，法像端庄，描绘精妙。原碑一九六六年被毁。

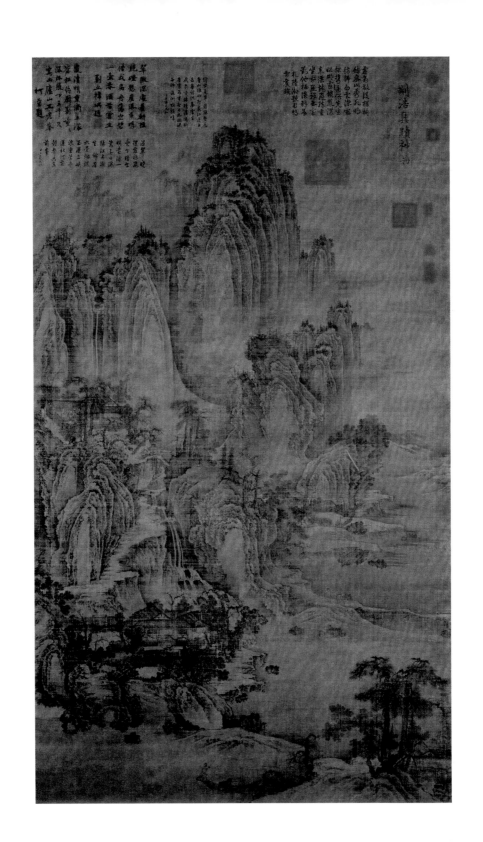

匡庐图　荆浩

绢本立轴　水墨画
台北故宫博物院藏

作品赏析

《匡庐图》传为荆浩所作的一件重要作品，也是现存最早的以庐山为题材的绘画作品。此作以高远和平远相结合的全景式构图表现峻拔的山峦和水边村居的清幽景色，结构严密，气势宏大。全图峰峦峻拔，林木瘦劲，皴染兼备，画出山势的形态变化，深远、缥缈尽得其当，层次分明。

此图右上端有宋人所题『荆浩真迹神品』，图中所画虽为江南的庐山，却仍以北方的深山大岭为其生活基础。荆浩的水墨山水画揭开了山水画史上光辉的一页，标志着中国山水画的成熟，对当时及后代影响很大。

荆浩，字浩然，自号洪谷子。他博通经史，擅长诗文，生逢乱世，退隐不仕，长期隐居在太行山的崇山峻岭之中，开创了北方山水画派。

莲社图 李公麟

绢本　立轴　设色
美国王己千藏

作品赏析

此图传为北宋李公麟所作，系描绘东晋高僧慧远等在庐山结白莲社的故事。慧远不仅有着深厚的佛学修养，而且对儒学、玄学的经典也有精湛造诣。常有名流与之谈经说法，并成立了由僧俗十八人组成的白莲社。画面主要人物二十余人，画面左下角骑马而入者当为名士谢灵运，相对乘舆而出，有仆童担酒跟随者则为陶渊明，慧远与陆修静相遇捉手而笑谈。

李公（1049—1106），北宋著名画家。字伯时，号龙眠居士，庐州舒城（今属安徽桐城）人。熙宁三年（1070）中进士。一生在仕途上不甚得意，但诗文书画成就很高，擅长山水、花鸟、人物。在刻画人物个性和情态上极具功力。

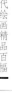

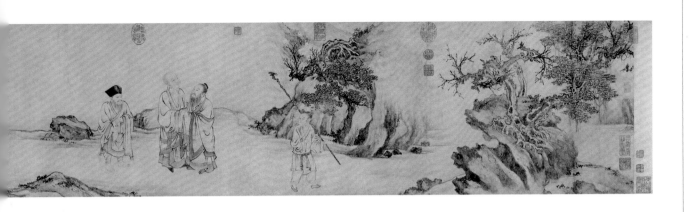

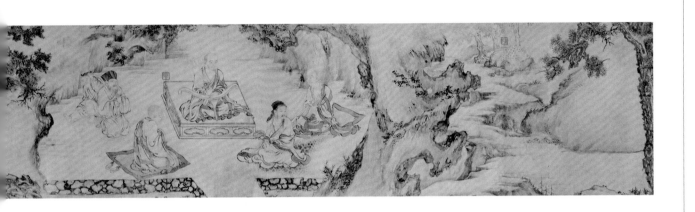

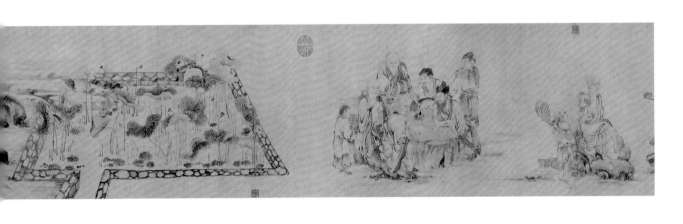

白莲社图 张激

纸本水墨

辽宁省博物馆藏

作品赏析

此图卷画的是东晋高僧慧远在庐山与文人雅士结白莲社的故事。白莲社题材为历代画家所喜爱，张激《白莲社图》全卷用「连环画」的形式，通过慧远与文人学士漫步林下、濯足清流、谈经论道，展示了白莲社不流俗的追求。人物的背景，画家精心结构了山石、林木、泉流等自然环境，并突出描绘了莲池，以合「白莲社」之义。人物描绘继承北宋李公麟笔意，线条流畅，造型准确；山石、树木以及人物衣褶等则加以适度的淡墨渲染，风格淡雅。此图原传为李公麟所绘，但从卷后题记看，应为张激所作。

这幅画人物部分用白描法，山石树木则用水墨法。卷后上钤有南宋「子省」、后人用「拙翁」、「真逸」清大收藏家梁清标「子孙世保」等印。又有乾隆、嘉庆、宣统内府鉴藏印。两宋间李德素、张激、赵德麟、范惇、素镗、赵不湄、孙昌、吕篆、刘扬庭、采玉翁等人在卷后

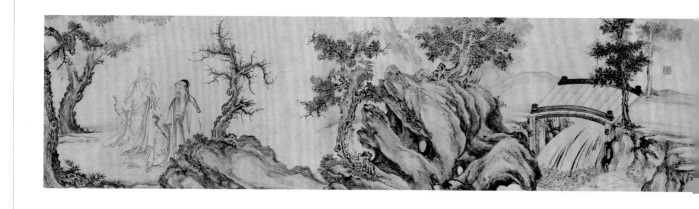

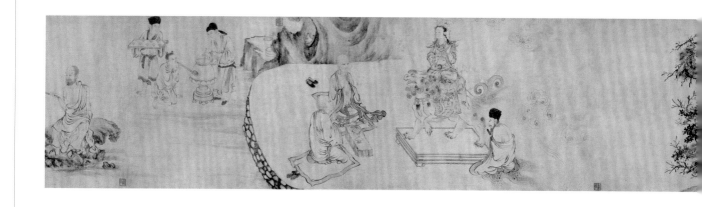

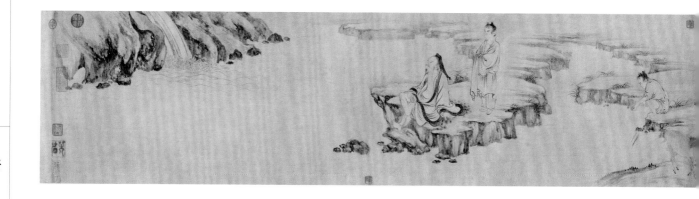

题跋，十分珍贵。

张激，生卒年不详，北宋画家李公麟的外甥，在画史上留下的记载不多。

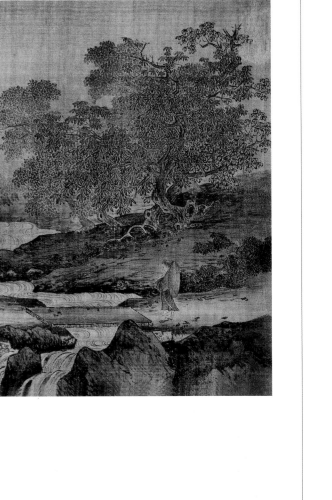

虎溪三笑图 佚 名

绢本设色 台北故宫博物院藏

作品赏析

庐山西麓东林寺，东晋名僧慧远所建。寺前有一条虎溪，溪上有桥。传说慧远平日送客不过虎溪，然而一次诗人陶渊明与山南道士陆修静来访，欢聚后慧远送他们出寺，谈兴未尽，不知不觉就过了虎溪，守山虎大吼，三人惊觉，不禁会心大笑，从此留下『虎溪三笑』这段佳话。李白《别东林寺僧》诗：『东林送客处，月出白猿啼。笑别庐山远，何须过虎溪。』用的就是这个典故。虽然这只是一个传说，但反映了中国古代知识分子不持门户之见，熔佛、道、儒三教于一炉的理想，故广为流传。宋代以后，以此故事为题材的画作很多。

这幅南宋佚名画《虎溪三笑图》描绘三人秋野话别，刚跨过板桥，执手仰头大笑，肢体语言颇为夸张，手法洗练，情态传神。图中远山用淡墨勾染，浓墨点小树，古树用细笔勾勒，山石则用墨线勾勒轮廓，进而用淡青色皴染，使画面富有立体感。

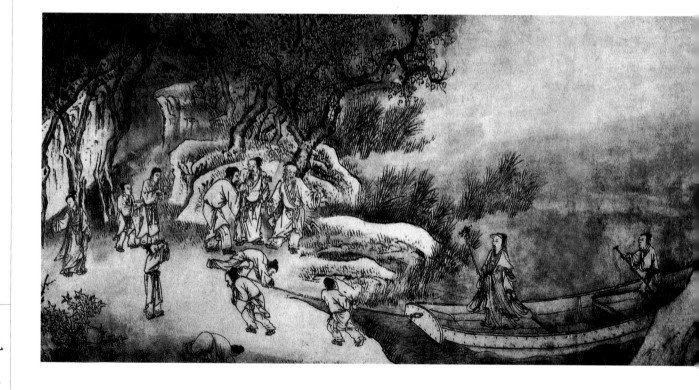

归庄图（局部）何澄

纸本 水墨 吉林省博物馆藏

作品赏析

《归庄图》以山水为背景，人物穿插其间，逐段反映陶渊明《归去来兮辞》主要情节。人物采用白描手法，山石树木用枯笔焦墨，间以淡墨晕染，劲健中含秀润。画风虽有南宋院体遗规，亦开元代逸笔先路。

何澄（约1223-?），燕（今河北省）人。卒时九十余岁。元世祖时被召待诏内廷，官至太中大夫、秘书少监、中奉大夫、昭文馆大学士等。山水人物画有南宋院体遗规，鞍马师法北宋李公麟。

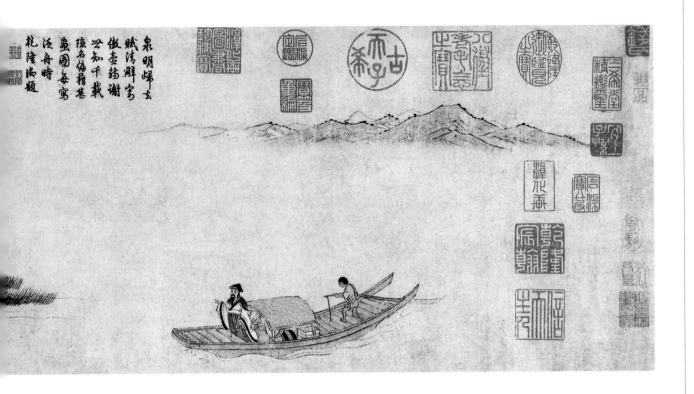

泉明归去
赋清解写
傲□昉谢
必知千载
陈名伪籍巷
盈国每写
泛舟时
乾隆御题

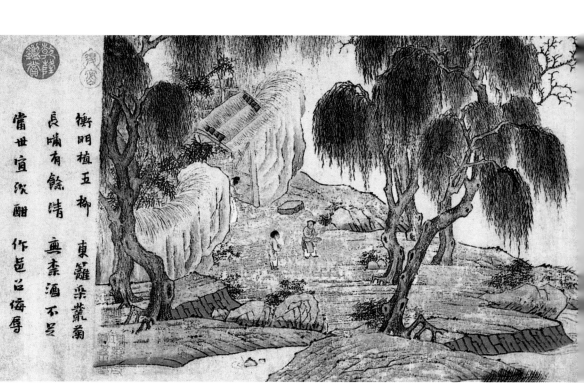

衡明植五柳　東籬采叢菊
長喙有餘清　真素酒不辱
當世宜沈酣　作邑多侮辱
乘興賦歸歟　千載一醺擖
吳興錢選畫

归去来辞图　钱 选

纸本设色

美国大都会艺术馆藏

作品赏析

此图根据陶渊明《归去来兮辞》诗意而作。东晋文学家陶渊明曾任江州祭酒及彭泽令（均属今江西）等职，不久辞官归隐，赋《归去来兮辞》以言其志。此画表现陶渊明乘舟归来，家人出门相迎的情景。水滨坡岸垂柳，仅用线勾勒，不作皴擦，设色清润，画风稚拙古雅。画幅中部上方有乾隆题画诗，卷后有鲜于枢于大德庚子年（1300）书《归去来辞》。

钱选（1239—1302），字舜举，号玉潭。湖州（今浙江吴兴）人。和赵孟頫既是同乡，又是好友，在元初，与赵孟頫等人同称为「吴兴八俊」。宋亡后隐居不仕。自谓「耻作黄金奴」，甘心「老作画师头雪白」，以画终身。善画人物、花鸟、蔬果和山水。

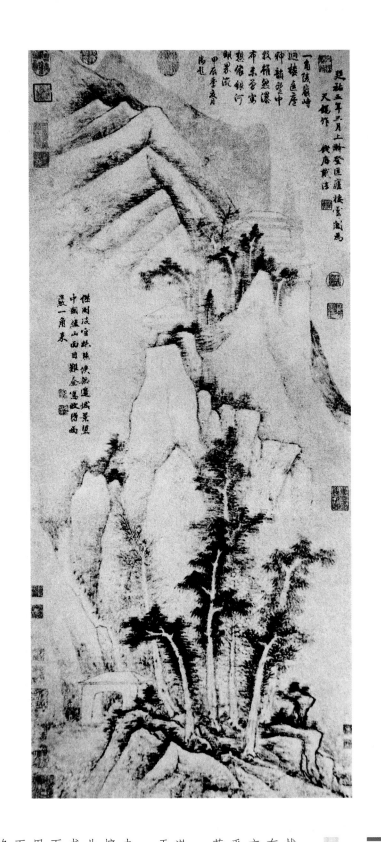

作品赏析

匡庐烟景图　戴　淳

纸本　立轴

画面山石险峻，老树挺拔，高崖层层相叠，峰顶筑有古寺楼阁，建筑物的描绘方劲稳重，山石的形状也近乎方形。石纹多用枯笔皴擦，苍老而稳健。画上有题款：『延祐五年（1318）三月上澣（浣）登匡庐栖云阁。为天锡作。钱唐戴淳。』

戴淳，元代画家，字厚夫，钱塘（今浙江杭州）人。擅长山水画，但也有人认为此图并非戴淳所作，题款的书写风格、行笔特点以及画面的山石造型、树木、枝叶用笔用墨更近于清人作品，而与元代中期戴淳时代的风格迥异。

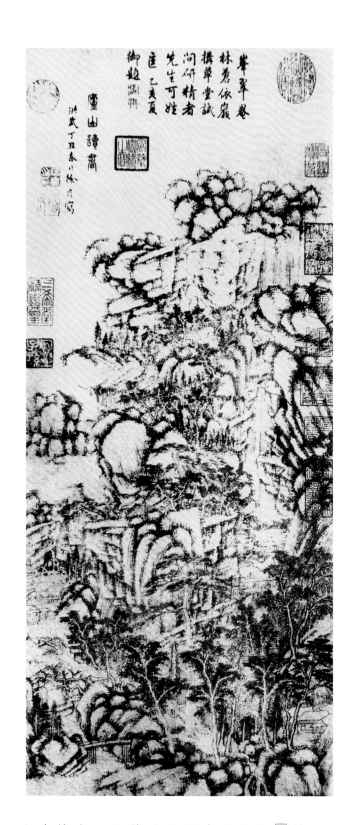

庐山读书图　徐贲

纸本立轴

作品赏析

相传周代匡俗隐居庐山，结庐读书，这正是此山得名为『庐山』又称『匡山』或『匡庐』的原因。此《庐山读书图》取『庐山』的原因。此《庐山读书图》取材于前人故事，画面层岩重嶂，飞瀑三叠。山村错落于深谷之中，一人持琴过桥，两人于松下对谈。画面构图繁复而不杂乱，用笔圆润流畅而饶富变化，渲染富有层次。仔细欣赏，树枝的变化及山石的皴染都具有很高的技巧。

徐贲（1335—约1393），字幼文，祖籍四川，居于苏州城北，号北郭生。累官至河南布政。工诗文，是『吴中四杰』之一，又擅画山水，师法董源，巨然，笔墨清润，传世作品有《蜀山图》、《秋林草亭图》、《峰下醉吟图》等。

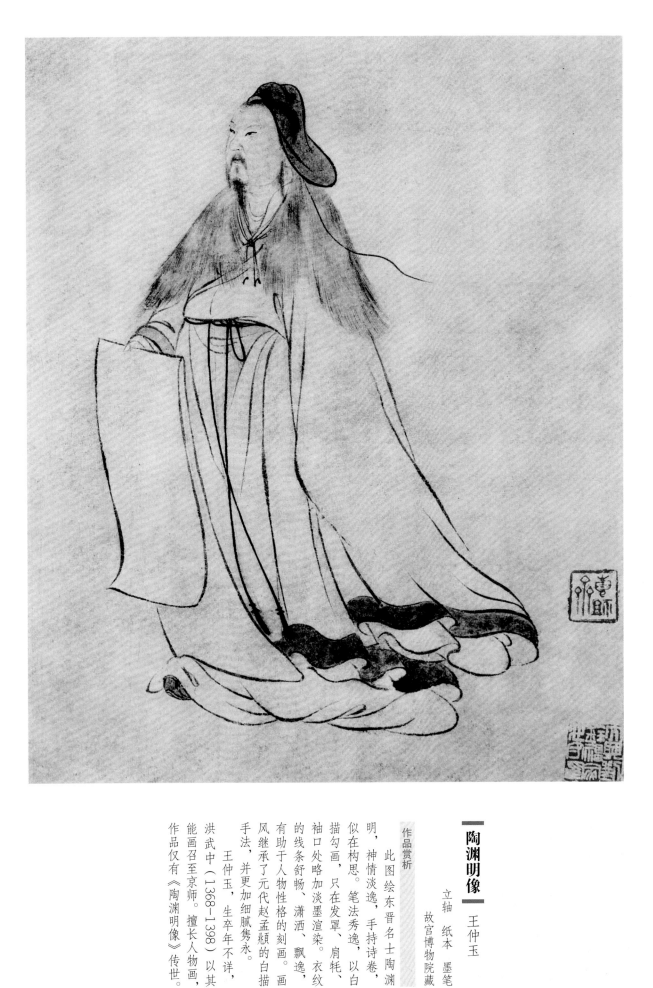

陶渊明像 | 王仲玉

立轴　纸本　墨笔
故宫博物院藏

此图绘东晋名士陶渊明，神情淡逸，手持诗卷，似在构思。笔法秀逸，以白描勾画，只在发罩、肩牦、袖口处略加淡墨渲染。衣纹的线条舒畅、潇洒、飘逸，有助于人物性格的刻画。画风继承了元代赵孟頫的白描手法，并更加细腻隽永。

王仲玉，生卒年不详，洪武中（1368—1398）以其能画召至京师。擅长人物画，作品仅有《陶渊明像》传世。

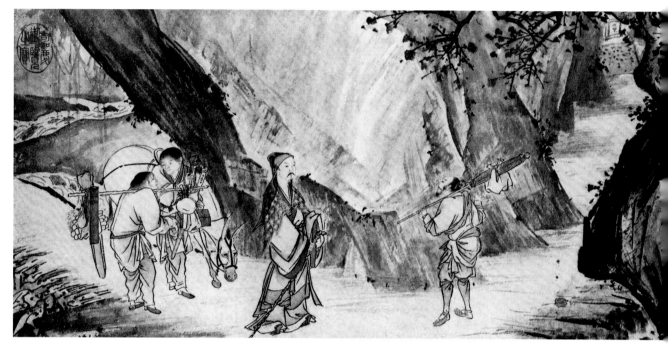

问征夫以前路

归去来兮图卷 马轼

纸本 水墨 辽宁省博物馆藏

作品赏析

《归去来兮图卷》长卷。以东晋大诗人陶渊明《归去来兮》内容为主题，以相对独立而内容连贯的九幅诗意画合装而成长卷。全卷为明代画家马轼、李在、夏芷三家合作，其中李在三幅，夏芷三幅，马轼五幅。

《归去来兮图卷》之『问征夫以前路』，写陶渊明弃官辞归，策杖而行，正问路于迎面而来的行旅者。二稚童担书琴，牵驴抱剑跟随其后。颇合原文『问征夫以前路，恨晨光之熹微』之意旨，营造出一种深幽清雅的画面意境。此图为马轼所作。

马轼，生卒年不详，字敬瞻，嘉定（今属上海）人。正统十四年（1449）为钦天监刻漏博士。工诗，尤精绘事，擅山水、人物。与戴进、谢环皆以擅画名于京师。

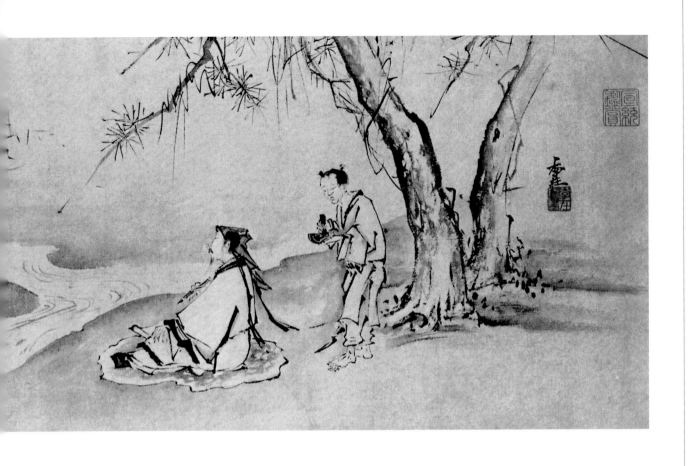

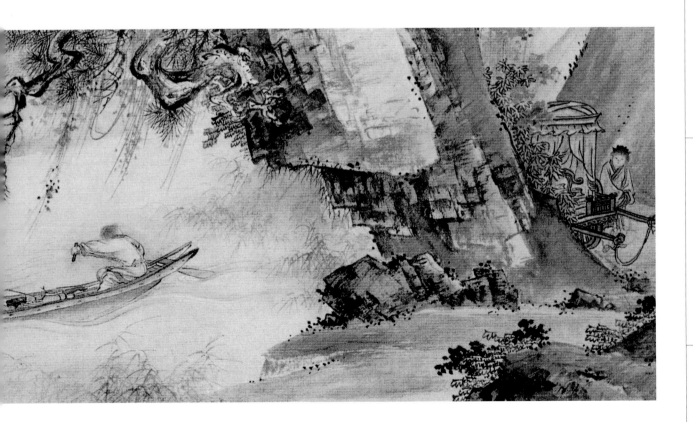

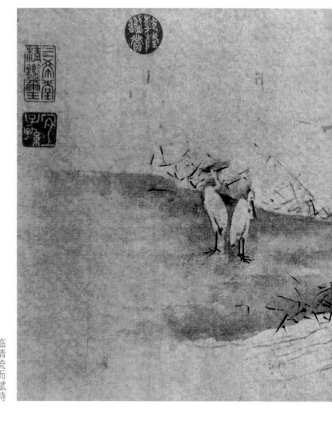

临清流而赋诗

归去来兮图卷

李 在

纸本　水墨　辽宁省博物馆藏

作品赏析

《归去来兮图卷》之「临清流而赋诗」，两棵古松之下，诗人席地而坐，溪水三面萦绕，蜿蜒流淌，似闻水流之声。诗人展卷命笔，凝视远方，若有所思。图解原文『临清流而赋诗』之意，颇得意境。此画为李在所画。在技法上采用简笔画法，人物笔法方折有力，颇类南宋梁楷名画《撕经》、《劈竹》用笔。

李在（?~1431），字以政，福建莆田人。擅长山水和人物，山水多取法古人，细润者宗郭熙，豪放者学马、夏，论者以为戴进以下一人而已。当时颇有影响。日本画僧雪舟曾与他切磋画艺。

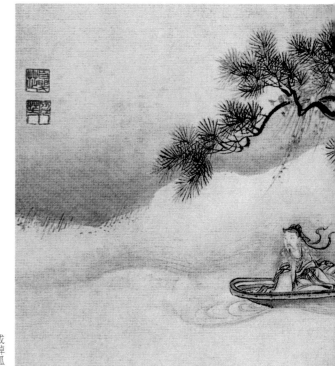

或棹孤舟

归去来兮图卷

夏 芷

纸本　水墨　辽宁省博物馆藏

作品赏析

《归去来兮图卷》之「或棹孤舟」，表现原文『或命巾车，或棹孤舟』辞意。充分表现了诗人悠然意远的胸襟。岸上山石丛树之间，『巾车』半露，虬松之上藤蔓随风轻摆，『孤舟』一叶顺流而下，诗人独坐凝神，似正寻觅佳句，巾带迎风飘动，愈显出船行之速。此图为夏芷代表作之一。在构图和笔法上承接了南宋画院风貌，以简练流畅的笔墨勾画人物，形神兼备，以粗笔湿墨画江边树石，工整苍润。

夏芷，生卒年不详，字庭芳，一作廷芳，浙江杭州人。擅山水，并兼人物。曾跟戴进学画，有出蓝之誉，是宣德年画院著名画家之一。

明

庐山历代绘画精品百幅

〇一五

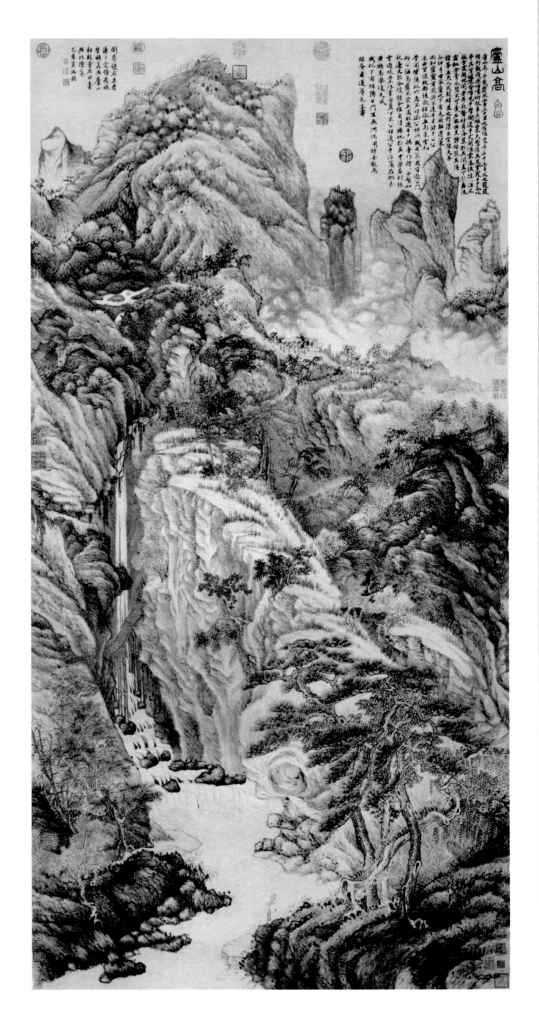

匡山秋霁图　沈周

立轴　纸本水墨　上海博物馆藏

作品赏析

此图是沈周另一以庐山为题材的名迹。就现有资料看，沈周并不曾到过庐山，但是，庐山的一些著名景观常出现在古人诗歌或游记中，所以说《庐山高图》及此幅《匡山秋霁图》，均是作者根据文字资料借助于丰富的想象力画成的。

左上有「吴人沈周作匡山秋霁用巨然墨法」一行题款，署款「弘治乙丑孟冬八日，沈周重题」，沈周时年七十九岁。

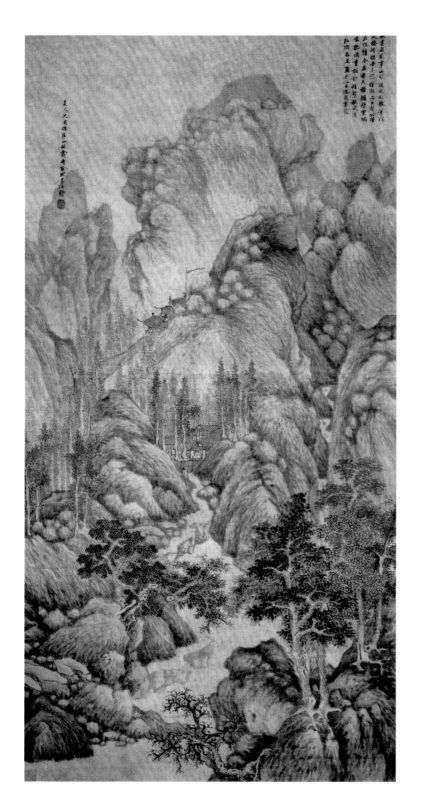

庐山高图　沈周

立轴　纸本淡设色　台北故宫博物院藏

作品赏析

此图（见上页）是沈周四十一岁时为祝贺老师陈宽（号醒庵）七十寿辰的精心之作。此画仿王蒙笔法。图中山峦层叠，草木丰茂，飞瀑高悬，云雾浮动，气势恢弘。画面以坡岸劲松构成近景，中景则瀑布高悬，飞流直下。瀑布上方主峰耸立，云雾浮动，山势渐入高远。

沈周（1427—1509），字（启）南，号石田，晚号白石翁，亦作玉田翁，人称白石先生，明中期著名画家，吴门画派的创始人。沈家世代居住在苏州相城。沈周一生家居读书，未应科举，吟诗作画，优游林泉。他学识渊博，富于收藏。山水画上追董源、巨然等江南画派，近效元代王蒙、黄公望诸家，但皆能变化，注重创新。

陶潜吟诗图

杜 堇

纸本　立轴　墨笔　美国私人收藏

作品赏析

此图依据陶渊明《归去来兮辞》文意，描绘陶渊明归隐后策杖吟诗的情景。陶渊明头戴儒巾，身着宽袍，手持策杖，衣带飘然，神情潇洒。画家采用白描手法，简劲秀逸。陶渊明身后跟随一侍童，周围有湖石、苍松、远山、缓坡。较好地渲染、烘托了陶渊明超然物外的气质。

杜堇，明画家。初姓陆，字惧男，号柽居、古狂、青霞亭长，丹徒（今江苏镇江）人。居北京。好为诗文。作画取法南宋院体格，工于人物，笔法细劲畅利，当时推为白描高手。兼善山水、花卉、鸟兽、界画楼台，格局严整，为论者所重。

琵琶行图

郭诩

纸本　立轴　水墨　故宫博物院藏

作品赏析

此图是根据白居易《琵琶行》诗意创作的写意人物画，表现了白居易与歌女邂逅相逢的情景。画面削尽繁冗，没有任何晕染，仅以简约明了的线条勾画出主要人物。形象高度提炼，笔墨大胆精简，线条圆劲洗练，颇能传神。此幅构图大胆，草书《琵琶行》全文占据了画幅的三分之二，书法纵向取势，纵横奔放，布局参差，结字变化丰富，体现出中国画诗书画相结合的艺术特点。题诗在画幅的布局上起到了十分重要的作用，增强了全画的艺术感染力。

郭诩（1456－约1529），字仁弘，号清狂，江西泰和人。善画山水、人物，与吴伟、杜堇、沈周齐名。画风简逸狂放，致力于书画，接近浙派。

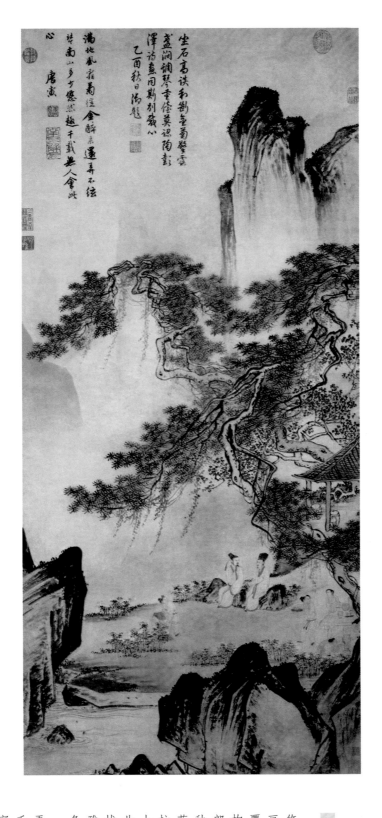

庐山历代绘画精品百幅

东篱赏菊图 唐 寅

立轴 纸本设色

上海博物馆藏

作品赏析

此图写文人雅士赏菊之悠然。远山高耸、山石峻峭，画面中部，劲松高大虬曲，覆盖了近三分之一的画面，构成画面的中景。画面底部，溪水泛波，溪畔缓坡，秋菊绽放，几个仆童或浇灌菊花，或烹茶涤器，一派忙碌；两高士闲坐于山石之上，赏菊言谈，乐在其中。此图峰峦树石苍劲浑朴，峭拔清润，花木夹勾点色，淡雅工谨，人物造型准确，线条挺劲、秀雅。画面题诗云：「满地风霜菊绽金，醉来还弄不弦琴。南山多少悠然趣，千载无人会此心。」诗意寂寥而淡远，颇得渊明逸趣，正与画境相契。

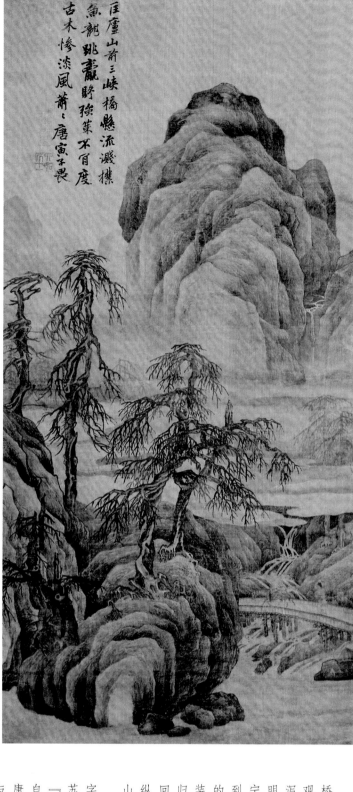

匡廬山前三峽橋懸流瀲灪
魚龍跳躍野強策不宜度
古木慘淡風蕭蕭　唐寅子畏

庐山图 唐 寅

安徽省博物馆藏

作品赏析

此图表现的是庐山三峡桥（又称观音桥）一带的景观，画面峰岩嵯峨，瀑泉湍泻，古木惨淡，意境萧索。

明正德九年（1514），唐寅应宁王朱宸濠之聘，从苏州来到南昌。不久他窥探出宁王的谋反企图，为摆脱困境而装疯，宁王信以为真，放他归去。唐寅乘船经鄱阳湖返回故里，在途中登上了庐山，纵情山水，完成了这幅《庐山图》。

唐寅（1470—1523），字伯虎，一字子畏，号六如，苏州人。二十九岁乡试得中『解元』，后因科场案被黜，自此颓放潦倒，狂逸不羁。唐寅才华横溢，诗文绝佳，与祝允明、文徵明、徐祯卿并称『江南四才子』；其画名更著，与沈周、文徵明、仇英并称『吴门四家』。

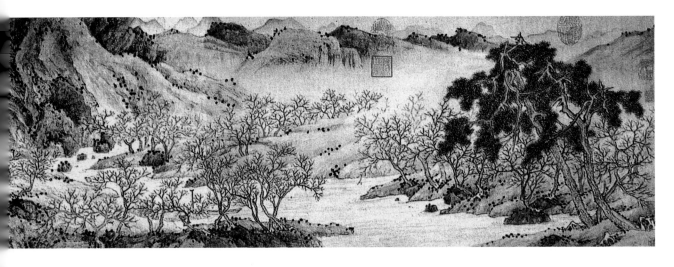

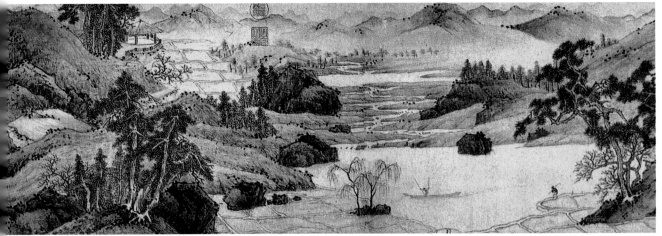

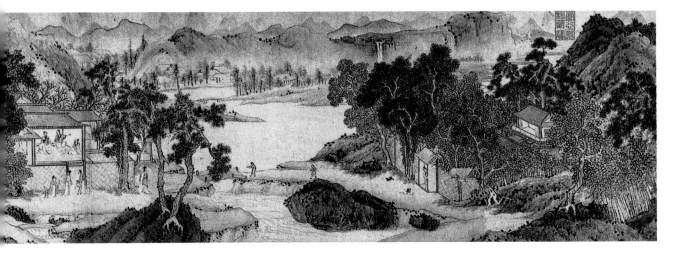

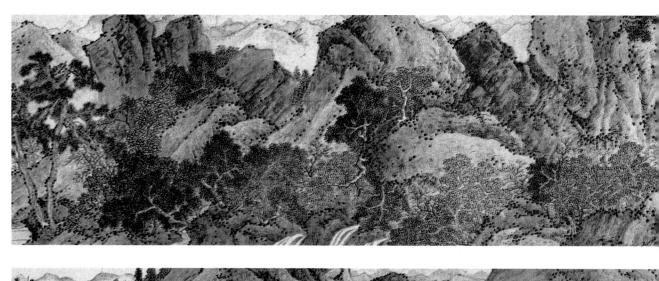

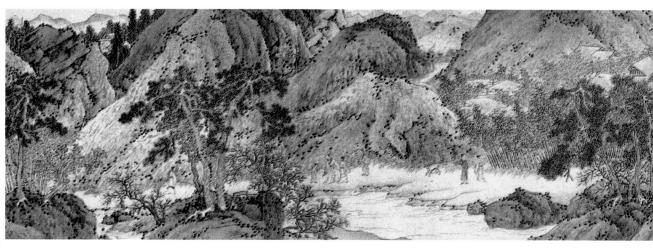

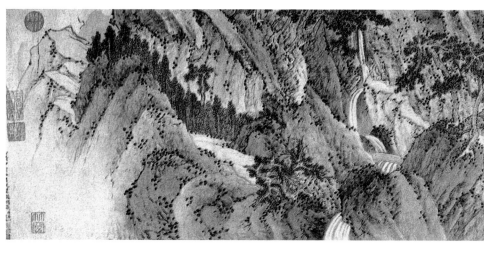

桃源问津图 | 文徵明

长卷　纸本　设色

辽宁省博物馆藏

作品赏析

此图在意境开阔、颇具气势的山水长卷中，描绘了相对完整的《桃花源记》故事。全卷用笔富于变化，墨色浓淡干湿，层次丰富，严谨中不失圆润，稳健雄浑，温雅沉静。

文徵明（1470—1559），初名璧，字徵明，江苏长州（属苏州）人。与沈周、唐寅、仇英并称『吴门四家』，又称『明四家』。前期热衷仕途，但十试应天却屡试不第。后荐授翰林待诏，五十七岁辞官归苏州蛰居，筑玉磬山房，毕生致力于诗书画，书法长于行书与小楷，法度谨严，颇有晋唐书风。在绘画方面成就很高，尤以山水最佳，其笔法远学李成、董源、郭熙和『元四家』，近追沈周。

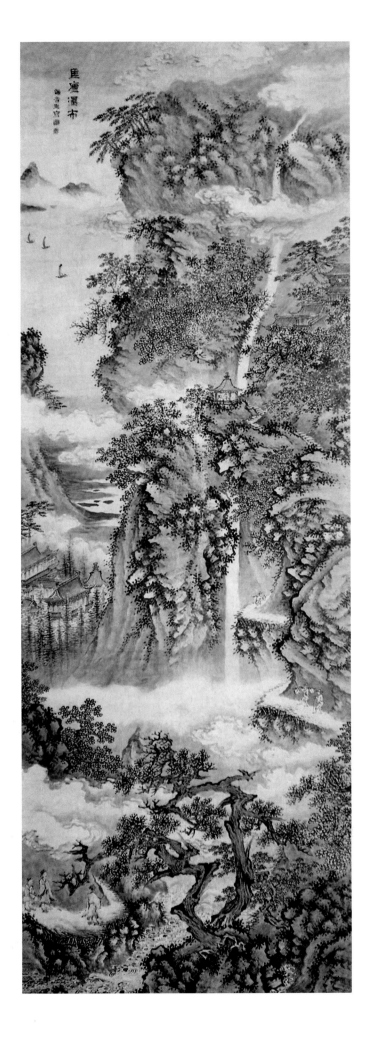

匡庐瀑布图

谢时臣

立轴　纸本设色　安徽省博物馆藏

作品赏析

此图描绘庐山香炉峰、青玉峡上的开先瀑布暨开先寺诸景，是李白《望庐山瀑布》诗的生动写照。画面中香炉峰高耸入云，陡峭的崖岩占据了大半画面。开先瀑布从画面最高处烟云笼罩间飞泻而下，气势撼人。山峰、山腰多为烟雾所掩锁，开先寺院巍峨屹立，栈道、行旅点缀山间，又有观瀑者三两人居画面左下角，正烘托了山势的雄奇和瀑布自天而挂的壮观。溯流而上的帆影远及天际，把观者的思绪导向画外。构图以高远、平远、深远相结合，设色典雅秀润，清新葱郁。

谢时臣（1487—1567），字思忠，号樗仙，吴（今江苏省苏州市）人。擅画山水，学沈周而略参浙派，风格介于「吴派」与「浙派」之间。人物近学吴伟，远宗李公麟。

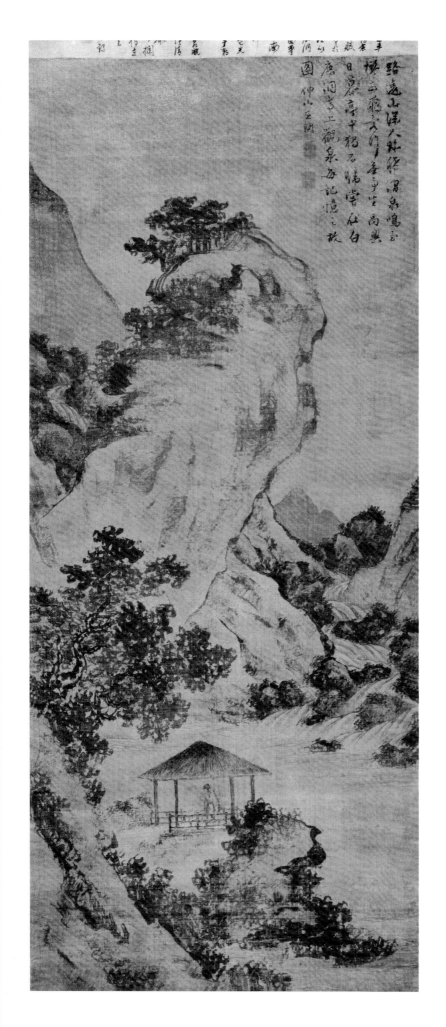

路遠山深人莫窺　昭泉鳴玉
橫雲飛閣玉女門　金少生為與
日夢　亭午招石曉常在白
唐因宇工覽泉每記憶之珠
圖
仲山王問

白鹿洞觀泉圖 | 王問

山东省博物馆藏

作品赏析

根据画面题跋可知，此图为画家对白鹿洞观泉之趣的回味与追写。溪涧从大山深处潺潺流泻而下，在山脚下汇聚成潭，水边有亭，亭中一人独立观泉，当是画家自己的写照。

王问（1497－1578），字子裕，号仲山，江苏无锡人，世称仲山先生。历任户部主事、车驾郎中等职。为官清正，深得百姓爱戴。后辞官回归无锡，在蠡湖边筑『湖山草堂』。王问的山水、人物、花鸟画都很精妙，别具一格。

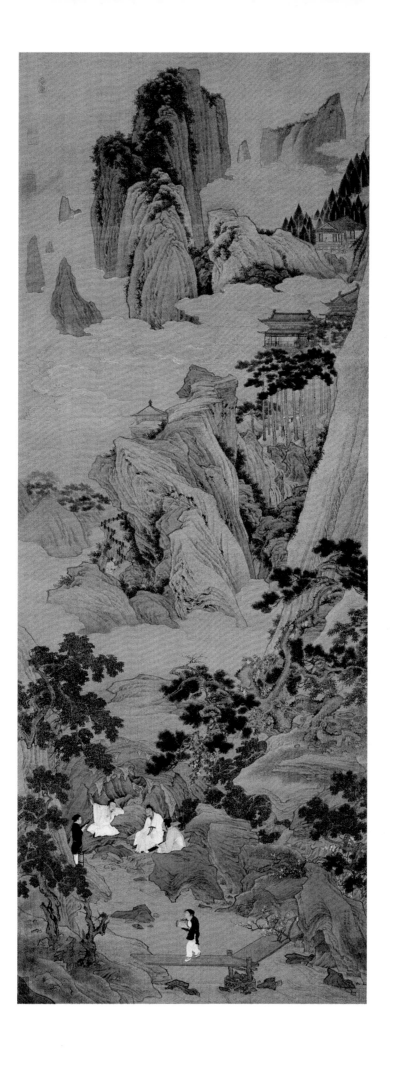

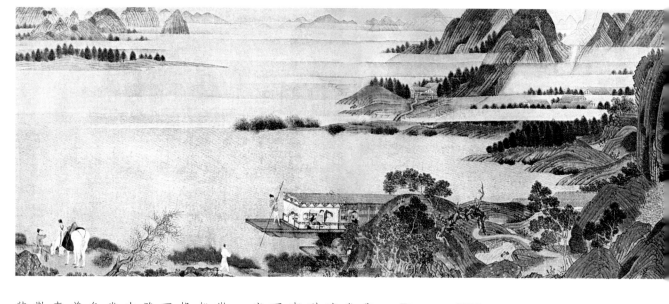

浔阳送别图 仇英

纸本长卷 设色

美国纳尔逊·艾金斯美术馆藏

作品赏析

白居易《琵琶行》在明代常被画家选为绘画主题。此卷画面主体部分描绘舟泊江畔的情景：白居易骑着白马到浔阳江边送客，忽闻琵琶之声，主人下马，归舟不发。水面二舟并列，一舟华丽宽敞，当为白居易送客之行舟；另一小舟隐约于山石树丛之间，微露船头，应是商人之妇的乘船。远处是开阔的江面，月影投射在江心，一片静谧寂寥。画面上群山及远处的村舍都隐没在山岚夜雾间，林木之色由黄转朱，正是秋天景色。此卷保存了唐代金碧山水的特色：山石无皴法，仅以勾勒、着色；山石近用草绿，渐为石绿及石青，水均作鱼鳞纹，虽山石勾勒略为板重，却表现出精妙的装饰之美。

桃源仙境图 仇英

立轴 绢本 设色

天津艺术博物馆藏

作品赏析

此图（见上页）画面高峰耸峙，群山环绕，万松掩映之中，亭台楼阁巍峨瑰伟。山间溪泉潺潺，板桥通幽，几人正抚琴品乐。琴音和以流水，仿佛四谷皆响。近处一童捧卷过木桥，另一童则屏立岸边，山石嶙峋，古松虬曲，遍绕藤萝，杂以山花萋草修竹，如睹异境。此画继承了宋代赵伯驹、刘松年的青绿山水传统，有南宋院体遗风，形成富有装饰意趣的特征。

仇英（约1498-1552），字实父，号十洲，江苏太仓人。出身贫寒，年轻时做过漆工、画工，后改学绘画，结识吴中画家文徵明等。中年以后，名声鹊起，许多富商和收藏家纷纷邀请他前往作画。仇英兼擅工笔、写意、青绿、浅绛等各种技法。

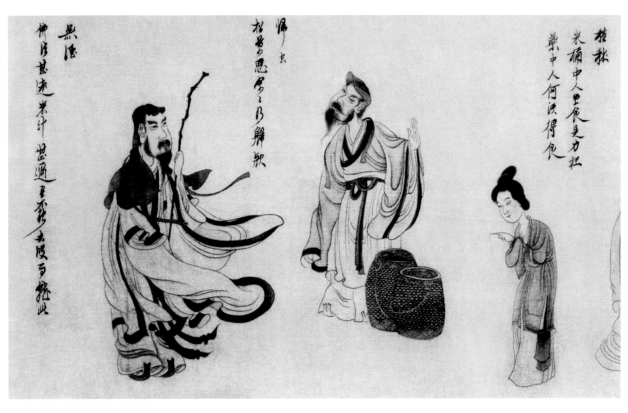

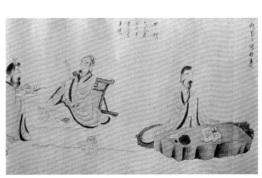

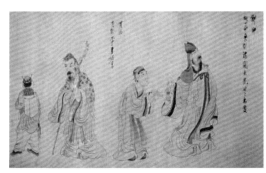

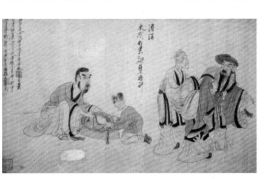

陶渊明故事图　陈洪绶

长卷　绢本　设色

美国火奴鲁鲁艺术学院藏

作品赏析

此图基于萧统《陶渊明传》，全卷分为十一段，分别为：采菊、寄力、种秫、归去、无酒、解印、贳酒、攒眉、却馈、行乞、漉酒。陶渊明为东晋名士，本图描绘他弃官归田过清苦生活的几个生活场景，每图都以陶渊明为中心，配以必要的人物道具，各有题名。这套画体现了陈洪绶晚年作画的许多特征，人物头大身短，但并不怪异。笔墨线条疏旷，人物古淡若无。

陈洪绶（1598—1652），字章侯，号老莲，出生于浙江诸暨。仕途不顺，后专心画画。山水、花鸟、人物俱精，尤其是他的人物画，被誉为『明三百年无此笔墨』。

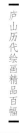

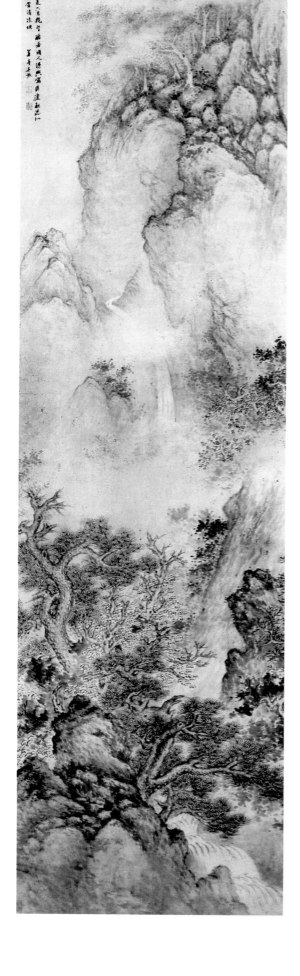

匡庐秋瀑图

吴 振

纸本 立轴 淡设色

故宫博物院藏

作品赏析

此图描写庐山秋天景色。构图上，上不留天下不留地，山峦、树木、瀑布充满画面，而以云雾弥漫其间，使画面虚实对比不显壅塞。画面上部矾石堆垒，石间丛林茂密，中部飞瀑倒挂悬崖，水雾弥漫；下部偏左为近景，山石嶙峋，苍松盘根错节，枝干纵横。此图笔墨继承元人传统，骨法用笔，皴染结合，墨色秀润，功力深厚。

吴振（生卒年不详），字振之，号竹屿，又号雪鸿，华亭（今上海松江）人。生活于万历、崇祯年间，其作山水秀润，法黄公望，为董其昌所赏识。其画能接云间正派，每绘一图，不惬意辄投之水火。万历三十七年（1609）曾作《梅花书屋》扇，现藏故宫博物院。崇祯五年（1632）作《烟江叠嶂图》卷。

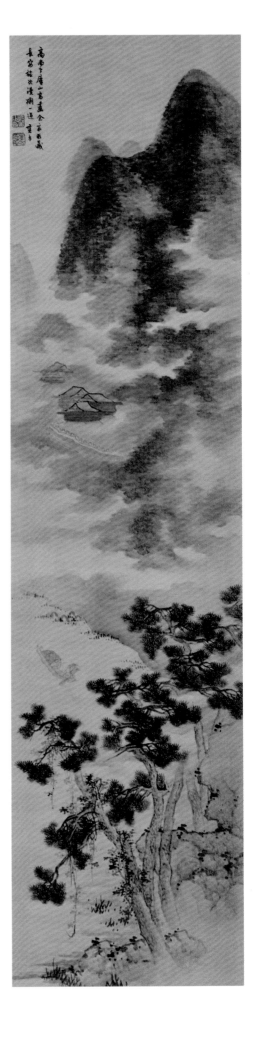

庐山高图

蓝 孟

南京博物院藏

作品赏析

此作远景以大笔挥写，富于浓淡变化，有云雾缭绕之感；近景以劲松、渔舟、山石构成，用笔严谨，古雅秀润而气格不弱。

蓝孟（1585－约1668），字次公，钱塘（今浙江杭州）人，画家蓝瑛之子。善画山水，师法宋元诸家。笔法疏秀，能传家法。约活动于顺治至康熙年间。

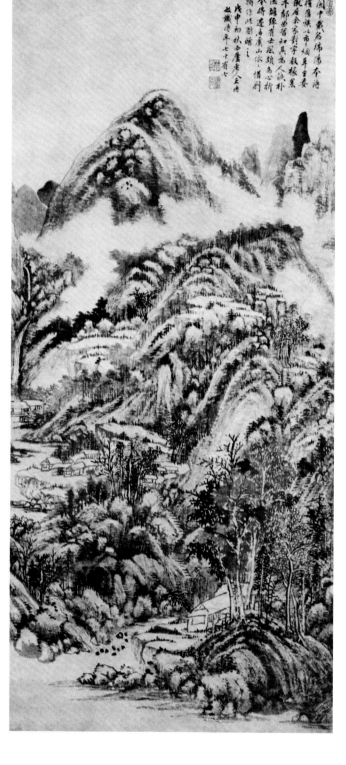

庐山惜别图

王时敏

纸本

作品赏析

此作写匡庐景物，以高山峻岭为主体，山环水复，林木密植，屋舍掩映。山谷之中，飞瀑远挂，从深远之处曲转流来。近岸山脚，有屋舍掩映于杂树之间。画面笔墨苍润，干湿浓淡相间，皴擦点染兼用，因而景物层次丰富。

王时敏（1592—1680），字逊之，号烟客，太仓（今属江苏）人。明末官太常寺少卿。擅画山水，少时学董其昌，并临摹宋、元名迹，以黄公望为宗，多模拟之作。王鉴、吴历出其门下，孙王原祁得其指授。后人把他与王鉴、王翚、王原祁合称『四王』。他们的山水画风影响着整个清初一代。

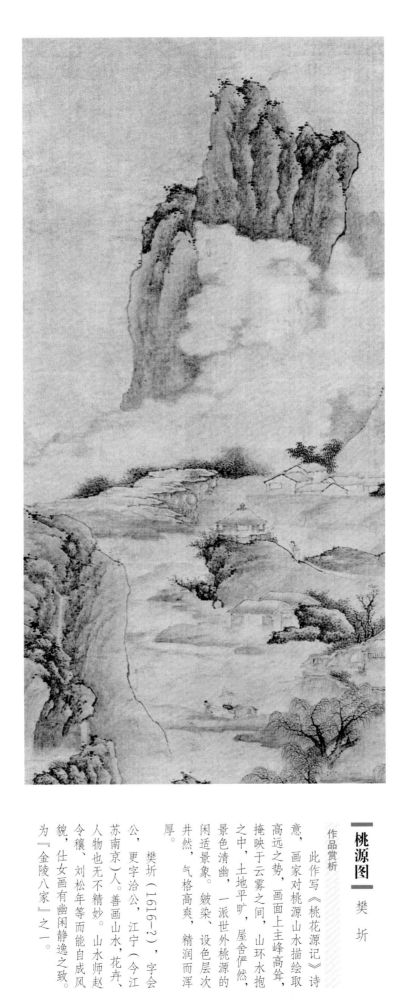

桃源图 樊圻

作品赏析

此作写《桃花源记》诗意，画家对桃源山水描绘取高远之势，画面上主峰高耸，掩映于云雾之间，山环水抱之中，土地平旷，屋舍俨然，一派世外桃源的闲适景象。皴染、设色层次井然，气格高爽，精润而浑厚。

樊圻（1616—？），字会公，更字洽公，江宁（今江苏南京）人。善画山水、花卉、人物也无不精妙。山水师赵令穰、刘松年等而能自成风貌，仕女画有幽闲静逸之致。为『金陵八家』之一。

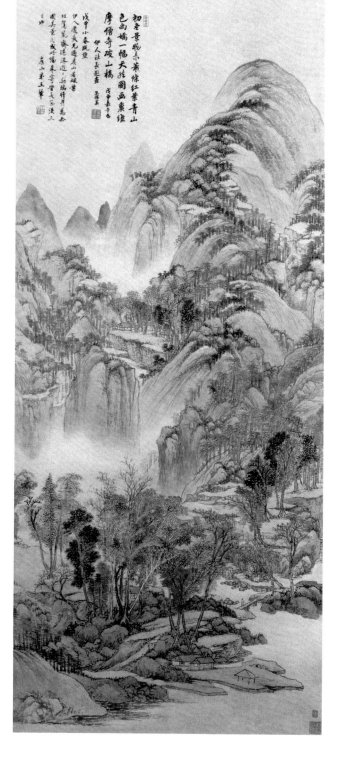

庐山枫林图

王翚

纸本　册页　设色

故宫博物院藏

作品赏析

此图描绘庐山秋天景色。画面上峰峦秀拔、重重叠叠，林木茂盛，溪流淙淙，庙宇屋舍沿溪流散布，直入大山深处。入秋时节，景物尚未萧条，枫林点缀于山明水秀之间，正是『红叶青山色尚娇』，一派宁静清幽的气氛。笔法以枯淡笔为主，辅以淡墨皴染，设色淡雅，层次丰富，十分精妙。

王翚（1632—1717），字石谷，号耕烟山人、乌目山人、清晖主人，江苏常熟人。出身于四世绘画之家，自幼爱画，青年时期能仿古乱真。尤其是他主持创作的《南巡图》和他画的《北征图》是反映当时重大政治事件的进步作品。

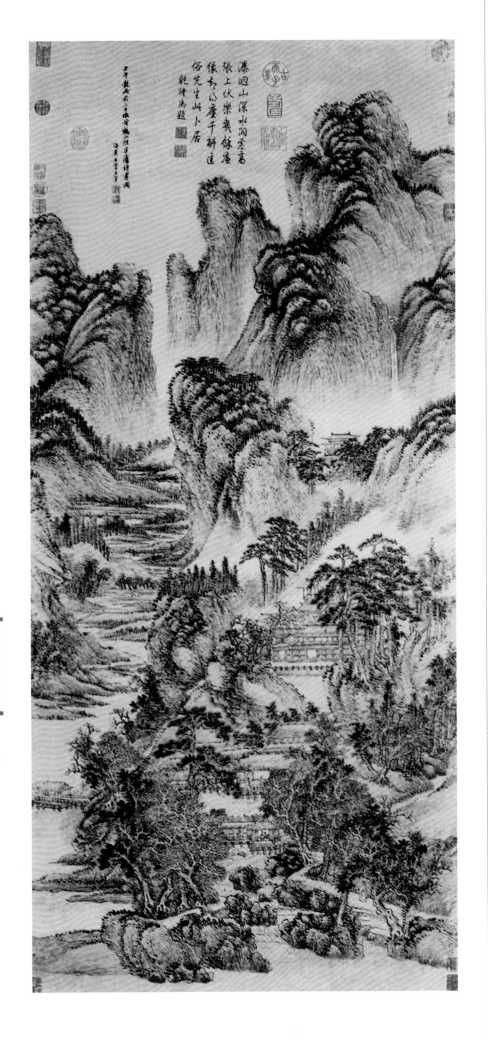

瀑迴山深水洞空高
張上伏樂其餘屋
緣起高產千解連
俗先生山卜居
乾隆御題

匡庐读书图

王 翚

纸本　设色

作品赏析

画幅上半部山峦重叠，主峰高耸，山间飞瀑垂挂于两峰之间，更显得峰峦高远，幽深；群峰之间，形成宽阔的山谷，谷中溪流自画面深处曲折层叠而下，中近处低山缓坡上，草堂书舍依山而建，朗朗书声与远处庙宇的晨钟暮鼓声遥相呼应。匡庐读书之乐，跃然纸上。全幅景物繁密，气势恢弘，秀雅深远。



清

清　庐山历代绘画精品百幅　〇三四

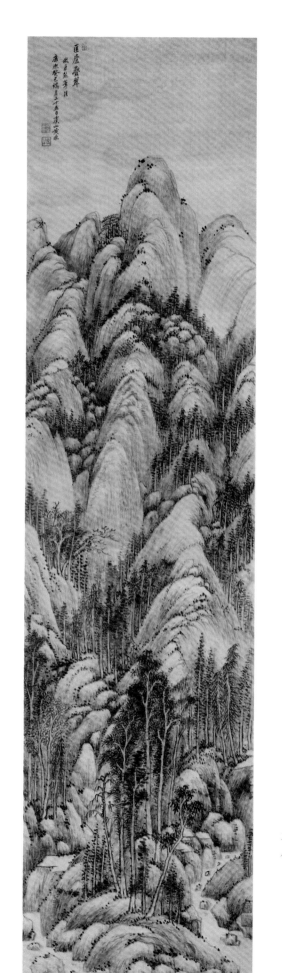

匡庐叠翠图 黄 鼎

天津艺术博物馆藏

作品赏析

《匡庐叠翠图》画庐山景色，取高远之势。山峦重叠，林木丛聚，溪流潺潺，汇聚到山脚下。笔墨圆浑简朴，清雅秀润，草木华滋，明润苍郁，不露笔外强之气。颇有几分巨然笔下山水的味道。

黄鼎（1650-1730），字尊古，号旷亭，别号闲圃、独往客等，江苏常熟人。擅画山水，王原祁的弟子，画法宗王蒙，笔墨苍劲秀逸。其临古之作，最为入妙。小幅精妙，大幅稍嫌精彩不足。

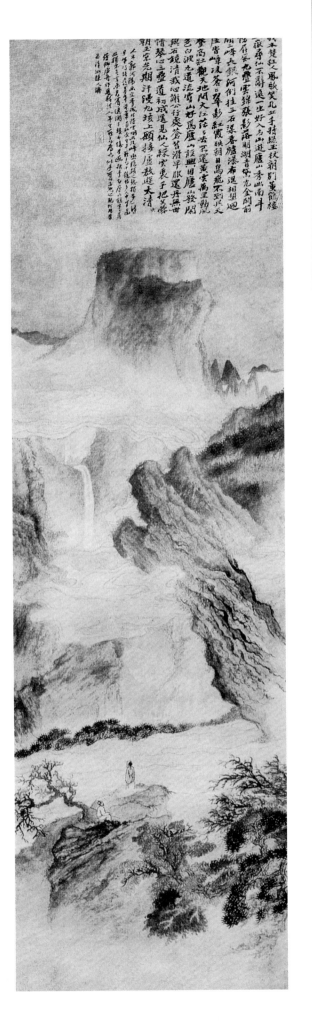

庐山观景图 石 涛

纸本立轴

作品赏析

石涛年轻时漫游江南，曾在庐山居住多年。庐山的秀美、清幽，给石涛留下了深深的印象，乃至离别庐山数十年后仍然难以忘怀，曾创作有多幅『庐山图』。此图是其中的佳构之一。画幅上部，行书李白《庐山谣》占构图的四分之一，构思布局大胆新颖；画幅下部约四分之一，有主仆二人，主人仰望飞瀑，突出了自然的雄奇伟大。

石涛（1642～约1707），明宗室后裔，原名朱若极。广西桂林人，明朝灭亡时，石涛尚年幼，随兄长投寺为僧，法名原济，字石涛，号大涤子、苦瓜和尚等。其画一反当时仿古之风，构图新奇，于气势豪放中寓静穆之气。

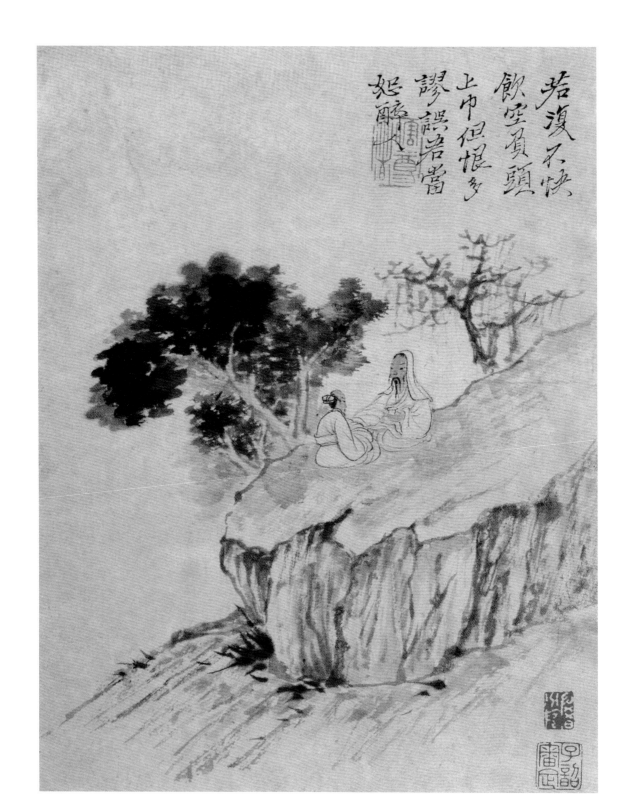

若復不快

飲空負頭

上巾但恨多

謬誤若當

恕醉人

陶潜诗意图

石 涛

纸本设色

作品赏析

以陶渊明为题材的绘画作品中，石涛的这幅《陶潜诗意图》在描绘角度上很有特点，既不是「归去来兮」，也不是「桃花源记」，更不是「虎溪三笑」。画面巨大的山石上，两人正在对饮，仅仅从长者头戴发罩这一具有符号性的装束中，观者才可猜出此为陶渊明，酒中的陶渊明豁达、率性，画家似有意脱去陶渊明身上的种种光环，还其乡间隐者的本来面目，如此脱俗的构思，只有明人张鹏所作《渊明醉归图》才约略得其仿佛。

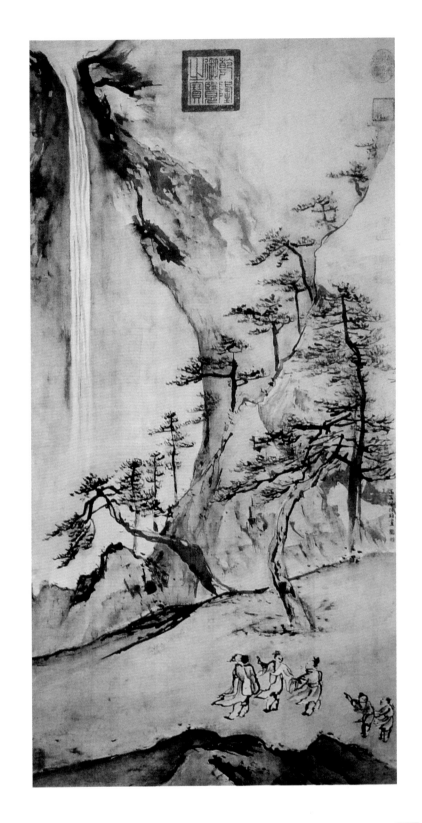

庐山瀑布图 高其佩

此图在章法上颇有特点，流泻而下的飞瀑，被安排在画面的左上角，仿佛自天而降，又像是挂在绝壁上。雨雾茫茫，峰峦墨色浑朴不清，而瀑布却显得更为明亮。

画作署款『高其佩指头画』，画中表现山崖、飞瀑以及近处景物，充分发挥指头画的特点，山势陡峭，劲松枝干虬曲、线条、墨色跌宕多趣，极富金石味。

高其佩（1660—1734），字韦之，号且园，辽宁铁岭人。善画山水、花鸟、鱼龙，无不简括生动，意趣盎然。中年以后开始用指头作画，从而开辟了一个新的天地，一时学习者不少，形成了『指头画派』。

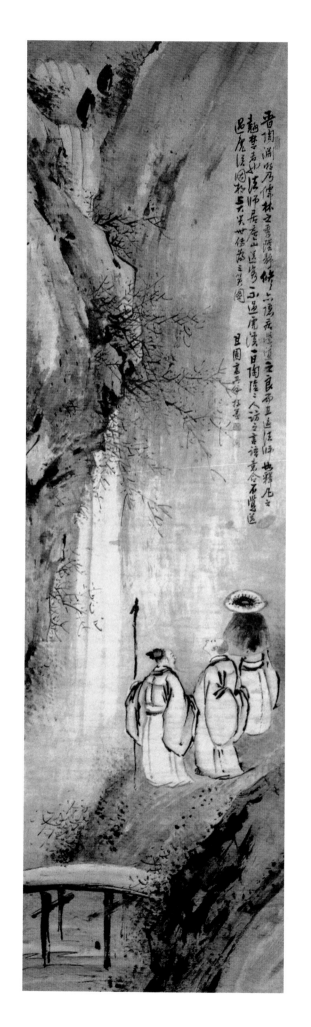

虎溪三笑图 高其佩

旧金山亚洲艺术博物馆藏

纸本 立轴 指画

作品赏析

此图画的是「虎溪三笑」故事。图中陶渊明、陆静修、慧远三人站在庐山飞瀑之下，似在谈笑前行。人物神态生动。高其佩以手的各个部位代替毛笔作画，这种作画技法有相当难度，却也有毛笔所没有的意味。如，画中人物衣纹不求流畅，而有朴拙、灵动之趣，充分体现了指画的魅力。

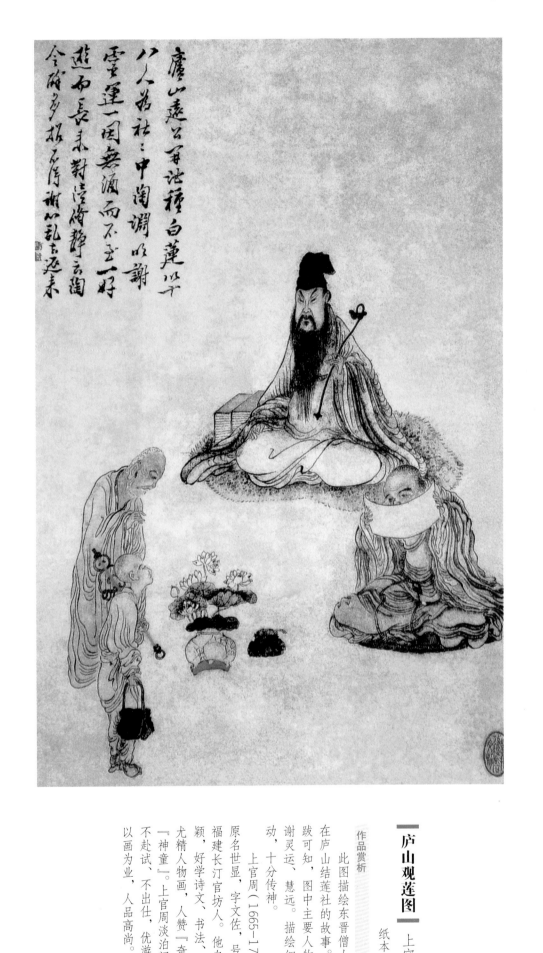

庐山观莲图

上官周

纸本　设色

作品赏析

此图描绘东晋僧人慧远在庐山结莲社的故事。从题跋可知，图中主要人物应是谢灵运、慧远。描绘细致生动，十分传神。

上官周（1665—1750），原名世显，字文佐，号竹庄，福建长汀官坊人。他自幼聪颖，好学诗文、书法、篆刻，尤精人物画，人赞『奇才』、『神童』。上官周淡泊闲远，不赴试，不出仕，优游山川，以画为业，人品高尚。

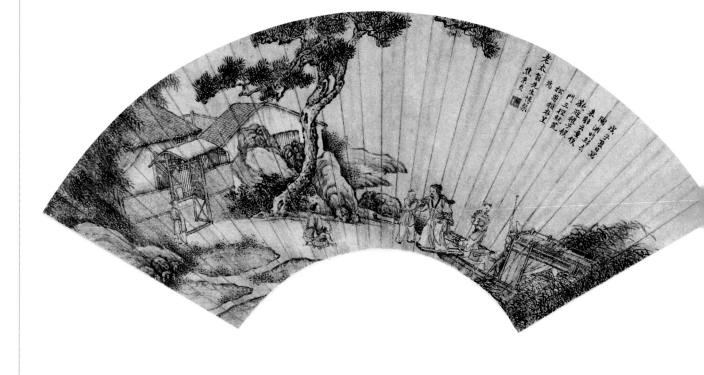

归去来辞图 焦秉贞

作品赏析

此扇面图绘陶渊明《归去来兮辞》诗意，表现了『童仆欢迎，稚子候门，三径就荒，松菊犹存』的情景。尽管画家对西洋画法有接触并有借鉴，但在这件私人性的作品中仍然延续着明显的传统绘画风格，除了在茅屋结构上有些许透视外，画面中大片留白手法的运用，给人以无限遐想。

焦秉贞（生卒年不详），字尔正，山东济宁人。清朝前期宫廷画家，康熙时官钦天监五官正，供奉内廷。焦秉贞在钦天监供职，是一位了解算理和科学的官吏，善于学习建立在数学、物理基础之上的西方绘画的长处，他擅画人物，吸收西洋画法，重明暗，楼台界画，刻画精工。

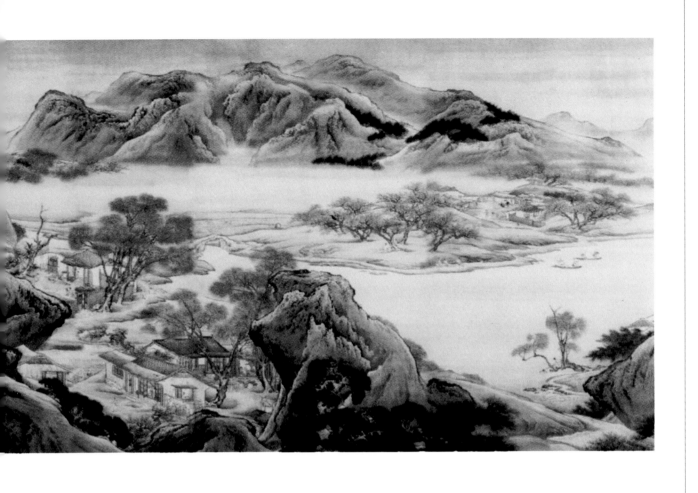

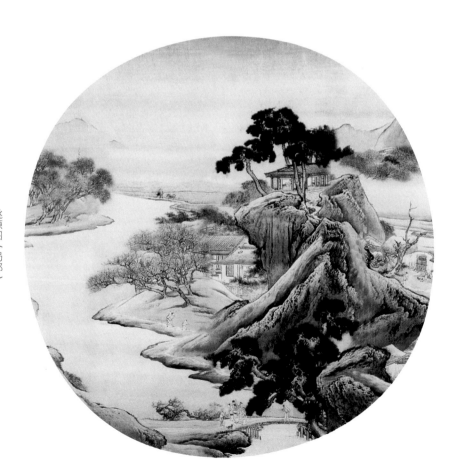

桃源图（局部）

桃源图

袁 耀

条屏 绢本 设色

故宫博物院藏

作品赏析

此图以工笔重彩描绘了画家想象中的世外桃源。绘画题材源自东晋陶渊明的《桃花源记》，突出了仙境般的桃源景色，图中突兀的峰岳，如镜般的湖水，自在生活其间的人们，构成了一个令人心驰神往的世界。意境幽美、夸张、奇幻，起伏变化丰富，对比强烈，刻画精致，气势宏大。

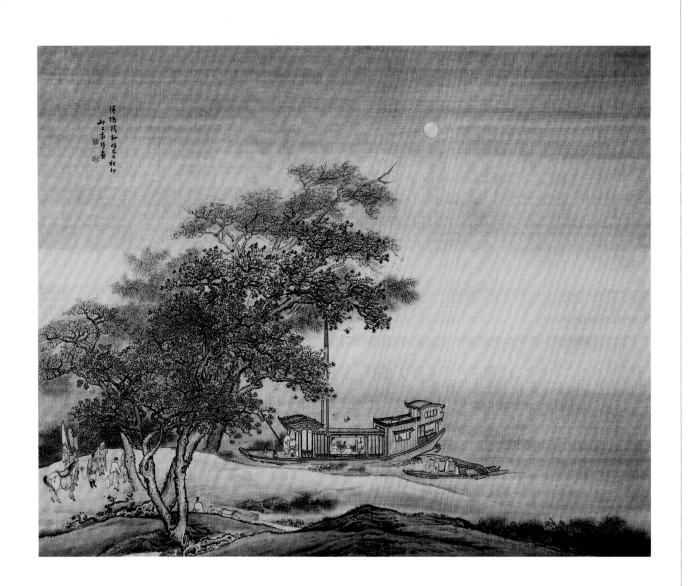

浔阳饯别图　袁耀

中国美术馆藏

作品赏析

此图取材于白居易《琵琶行》诗意。岸旁老树前，二仆一掌灯一牵骑，正待主人送客归去。岸边二舟并列，一轮秋月挂在天上。远处是开阔的江面，一片静谧寂寥。

此作舟船描绘工整精细，岸石树木形态各具，用笔流畅，刚柔相济，整体色调和谐、清雅，具有雅俗共赏的艺术效果。

袁耀，字昭道，江都（今江苏扬州附近）人，清代名画家袁江之侄，二袁并列为清代康熙至乾隆年间最显赫的界画名家。早年在扬州后被在扬州经商的山西巨商聘往山西太原作画，后又去过北京、南京、浙江等地，以卖画为生，晚年回到扬州。二袁善画山水楼阁，初学仇英，后形成自己的风格。

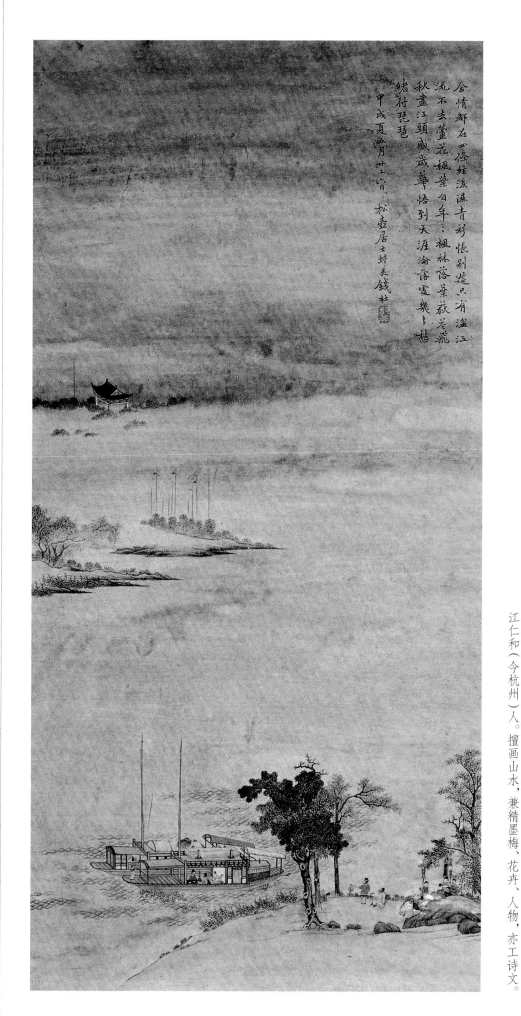

含情都在四絃中，漊漊青衫悵別燈只有滿江
流不去蓼花楓葉自千年。楓林落葉荻老飛
秋盡江頭感感華悟到天涯淪語宦幾多愁
緒付琵琶
甲戌夏四月廿之皆，松壺居士坩美錢杜 [印]

浔阳月夜图　钱杜

作品赏析

此作写白居易《琵琶行》诗意，人物、舟船、岸树笼罩于淡淡的雾霭之中，一轮明月更渲染出千里之思。描绘工细精妙，意境开阔，笔墨于妍细中略带生拙，富于装饰味。

钱杜（1764—1844），初名榆，字叔美，号松壶、壶公，浙江仁和（今杭州）人。擅画山水，兼精墨梅、花卉、人物，亦工诗文。

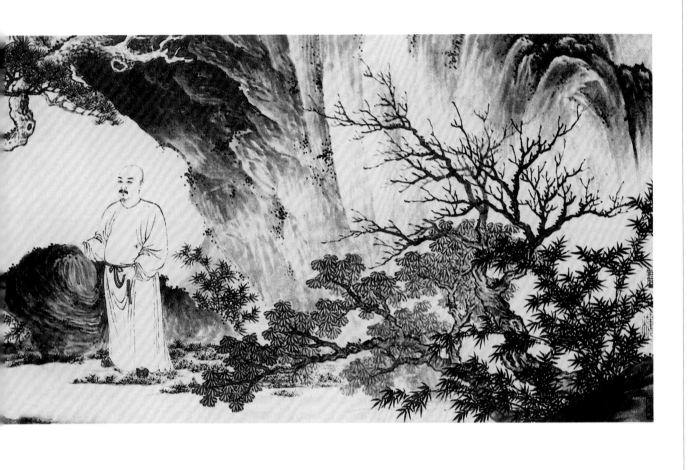

括蒼山翠重攬勝過江朱石洞長歠雪
巖泉作吼雷使華臨玉峽人語隱青苔徑
倚雲根畔珠璣百琲堆　謝客經行地
寧辭攙屐難尋詩聊息駕觀水得層
瀾灝落三千丈潆洄七十灘一枝節引
慶鶴響破高寒　題奉
海山先生清照即詩
皇六子　教正

開道連盧景接遊家有人山開如石闌
瀑挂作天紳雲沫空寒玉松花兩壯濕
銀枝左傳畫本一洗客衣塵　姑米曾
觀海今來愛瀑泉如流和不擇嘉德見
夫全八可輕玉嶺經時懷睽緣山靈渾
解事盡裊橋雪烟　奉題
海山先生石門觀瀑清照即新　海定
皇六子

辦蟬饒枕斜觀彰剄屇
門蓍人護書夏遺臻玉今
厝世閒尾瀑速山潮臺鬱吞
奉開耽朦黄春斷盎園論
風有山漂惟偏藯韦少狗撥嗹

乾隆乙丑冬十月吴兴沈宗骞画

璀汤郡嶵大成若
王庵观瀑者
曹霸厮鬓屑
皇十子

绝岸过飞鸟天半翻长风悬雷襞干支劈
巘送神龙鳞甲挟飞涛雪砾轰碧空骖
珠错落万斛喷溅飒雷连上下荡激
迤西东仙人展鲛绡高挂蒸珠官静观
双珠纯长擢黄石公灵踵寄妙华高
残画图中 奉题
海山笑笑潘织即请诲正
皇十五子

石门树霭晓苍苍中有飞流百尺强馀暇散
糊时领暑聘将揽带独徜徉观好同
道阜壮志奥如胜吕银更喜耳谋鱼目观为
磬为色题相忘两崖峭清属天开观海馀
情观瀑来响叶松涛傅幽珊珠跳萝礤嶒平
蕃探幽不使骅骍近选胜霄教壤展催孟水
遗骓千载在诗庶那数谢公才 奉题
海山先生石门观瀑图并政
皇次孙

石门观瀑图 沈宗骞

中国历史博物馆藏

纸本长卷 墨笔

作品赏析

此图是以庐山石门涧为题材的山水画，前有引首，后有拖尾题诗。画面部分左端绘一道瀑泉数叠泻下，在山脚汇成深潭。右侧山崖之上有倒挂古松，盘旋下探潭水，景象清幽。画面居中偏右，一身着长衫、蓄须之人抚石伫立，体态潇然，乃被乾隆第十一子尊为师傅的周煌。

五位皇室子孙题画诗，书法均取法于王羲之、智永、米芾、赵孟頫、董其昌等人行书法帖。皇六子的字笔画稳实，皇八子的字端庄中充满秀润之气，皇十一子的字布局疏朗有致，皇十五子的字瘦硬疏朗，皇次孙的字笔势圆润有力。

沈宗骞（1736-1820），字熙远，号芥舟，浙江吴兴人。清蒋宝龄《墨林今话》评曰：「其画山水人物传神，无不精妙，小楷、章草及盈丈大字，皆具古人神致魄力」。

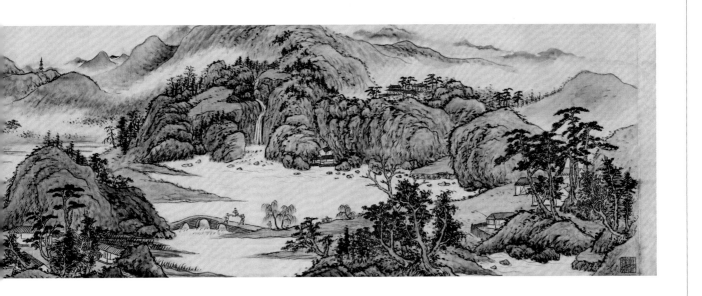

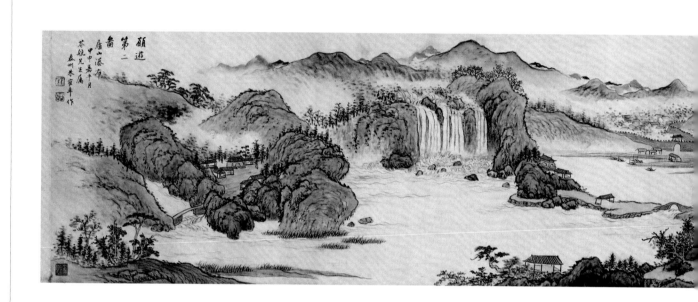

庐山瀑布图 朱鹤年

天津艺术博物馆藏

作品赏析

此作描绘匡庐诸峰秀美景观，意境宏阔，构图严谨，笔墨畅达苍润。画面山峦重叠，横向展开，峰峦之间揖让自然，相互烘托。重点描绘的两处飞瀑各具特点，一处遥挂山间，如白练飘舞；一处水流壮阔，浩荡泻下。群峰之间，以开阔的水面相连贯，画面意境辽远、开阔，毫无壅塞之感。

朱鹤年（1760—1834），字野云，江苏泰州人，一说维扬（今江苏扬州）人，侨寓北京。与朱昂之、朱本时称三朱。兼善仕女、人物、花卉、竹石，山水有石涛之风，意趣闲远，不染时习。

舟摇摇以轻飏　风飘飘而吹衣

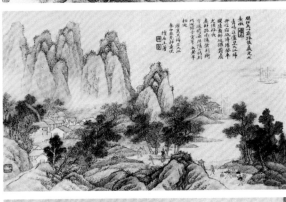

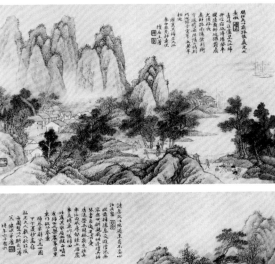

归去来辞图

王　著

故宫博物院藏

作品赏析

《归去来辞图》为画家后期代表作，共四幅，分别摘取陶渊明《归去来兮辞》中诗句，精心构思，加以生动再现。山水林木秀润，意境开阔。

王著（生卒年不详），字宓草，号湖村，浙江秀水（今嘉兴）人，居江苏金陵（今南京）。山水学黄公望，亦善花卉、翎毛，兼工篆刻。

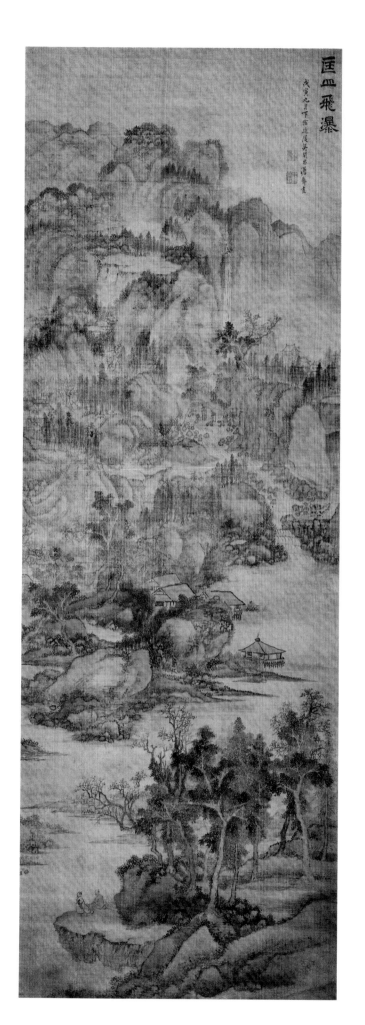

匡庐飞瀑图 吴阐思

山西省博物院藏

作品赏析

此作以淡设色绘庐山峰峦，颇得深远与高远之势。远山重叠起伏，峰峦之间有悬瀑飞流直下，汇成溪流沿山谷蜿蜒流泻。山脚溪岸上，两高士临流而坐，似在欣赏山间清幽景色。画面上房舍、楼阁、庙宇、小桥等历历在目，笔墨精妙，清雅秀润。

吴阐思，字道贤，江苏武进人。年弱冠，善画能诗，其画山水宗北宋。著有《卧云堂诗集》。

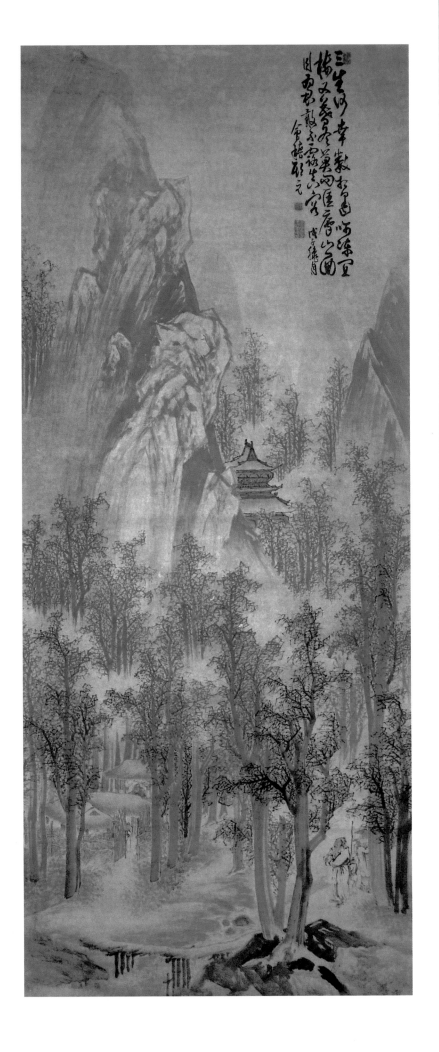

匡庐图 顾 元

湖北省博物馆藏

作品赏析

此图绘匡庐景物不取全景，也不画飞瀑流泉，重点描绘幽谷密林深处的屋舍，表现深山隐士的生活逸趣。中景描绘的古寺一角，更增添了画面的清幽与空寂。

顾元，会稽人。工诗画。

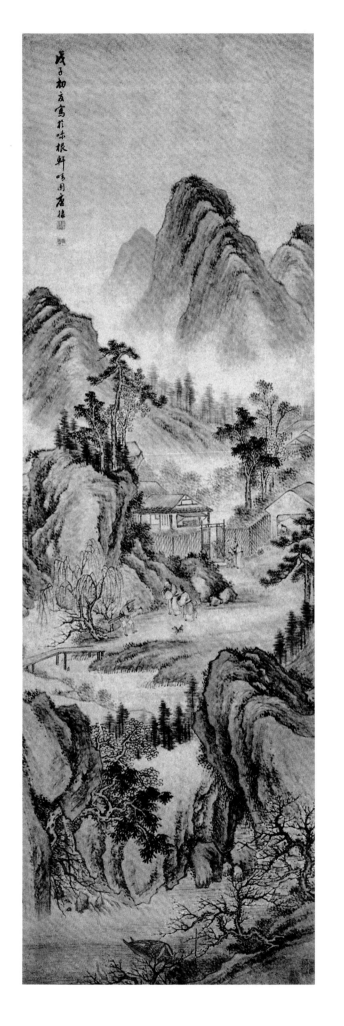

桃源问津图 唐棣

纸本设色 立轴

作品赏析

此图绘《桃花源记》故事片断。画面上渔人挟着船桨初入桃源，与『此中人』相见，彼此均感惊异，但态度友好，相待以礼。画作采取深远构图，较好地表现了桃源地处崇山峻岭的幽僻环境，颇有世外仙境之感。画面笔墨精工，屋舍描绘尤可见画家深厚的界画功力，人物神态也颇能生动传神。

唐棣（生卒年不详），字萼辉，南汇（今属上海）人。工写真，尤善界画山水，曾为县志绘图。

近现代卷

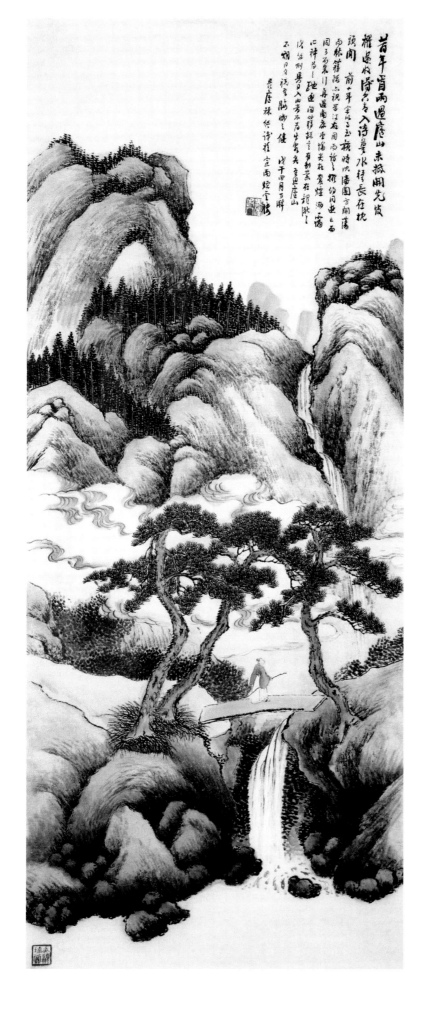

昔年冒雨过庐山 林 纾

林纾的画学『四王』、王蒙、石涛，虽类『四王』，但自成一格。图中题：『昔年冒雨过庐山……吾思庐山，不期日夕祝吾腰脚之健。』画其此前冒雨过庐山之景，希望腰脚矫健，再游庐山。

林纾（1852—1924），字琴南，清末民初著名学者、翻译家。福建闽县（今福州市）人。被人称为『近代翻译之祖』的林纾，翻译了一百八十部外国小说，鲁迅、胡适、周作人、冰心以及后来的钱钟书等人都是读林纾翻译的小说而走上文学道路的。林纾晚年醉心于画。齐白石题林纾画云：『如君才气可横行，百种千篇负盛名。天与著书好身手，不知何苦向丹青。』（陈辞撰）

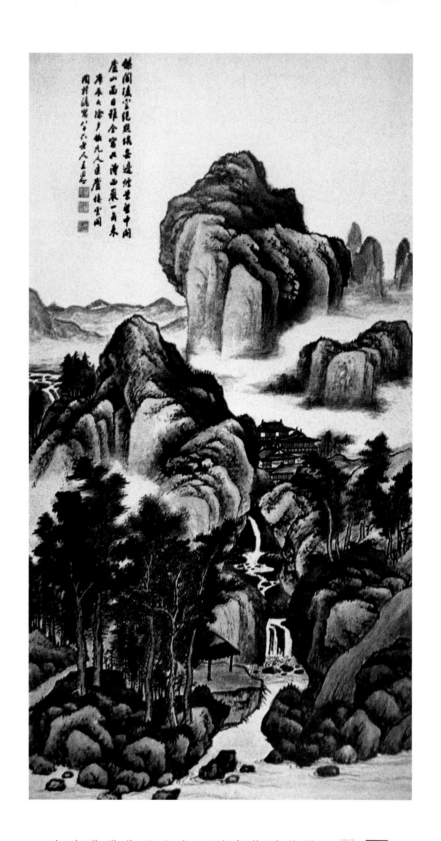

匡庐栖云阁图　王同愈

作品赏析

画家立意高远、技法娴熟，较好地再现了庐山峰高林密、楼宇掩映、云雾环绕、溪流奔泻的景观。笔墨苍郁，构图饱满而又疏朗。画面上崇山峻岭，层层高叠，危峰列岫，雄伟瑰丽。

王同愈（1855—1941），字栩园，江苏吴县（今苏州）人。清光绪十五年（1889）己丑进士。曾历官翰林院编修、顺天乡试同考官、湖北学政、江西提学使等。辛亥革命后，退出政坛隐居于嘉定。工书擅画，山水用笔雅秀，气韵浑朴。

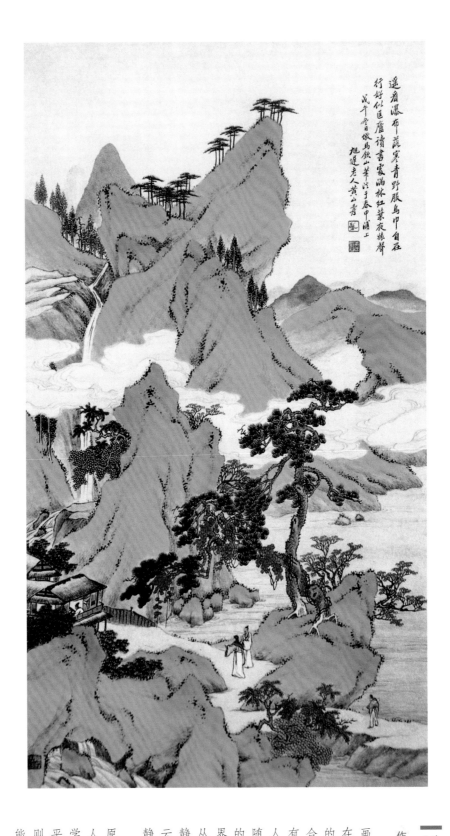

逢着瀑布疏寒青野服乌巾自在
行好似匡庐读书家涧林红叶夜猿啼
戊午暮春牧马敬山馆涂于春甲浦上
旭逞老人黄山寿

匡庐读书图

黄山寿

作品赏析

　　黄山寿一生致力于书画，画山笔力方硬但不刻薄，在直接勾勒的山骨头和皴擦的山体之间达到完美的结合。此画近处岸边，茅屋中有人在读书吟诗，后有童子相随，前面两人一副仙风道骨的身影与山中云雾缭绕的境界融为一体。远山山顶耸立丛丛松林，山中潺潺流水把静的山变成动的山，从而同云雾、行人打破了山中的宁静。

　　黄山寿（1855-1919），原名曜，字旭初，江苏武进人。一生致力于书画。书法学唐、北魏及清郑燮、恽寿平等，得其神韵；国画创作则人物、山水、花鸟无一不能。

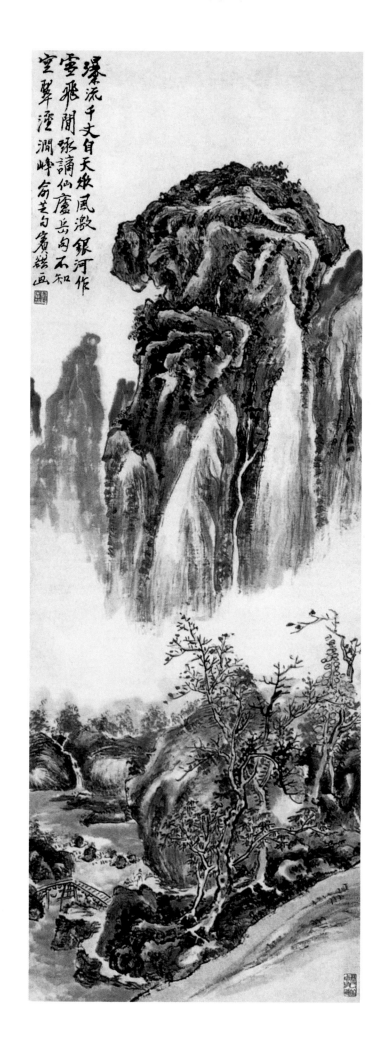

瀑流千文自天飛 風激銀河作
雲飛間詠誦仙盧岳向石知
空翠湮澗峰 俞芝勻賓驶画

观瀑图

黄宾虹

作品赏析

黄宾虹的山水画笔墨浓郁雄俊，丰富多变，层层积染之间，蕴蓄着无穷的力量。

庐山瀑布是画家常用题材。此作笔力圆浑，墨华飞动，元气淋漓，弥漫着庐山瀑布特有的「风激银河作雪飞」的磅礴气势。体现出黄宾虹山水画浑厚华滋的独特风貌。

黄宾虹（1865-1955），名质，字朴存，号宾虹，原籍安徽省歙县，生于浙江金华。他在金石、诗文、绘画理论、山水画方面的成就，使之成为二十世纪山水画第一大家。

一九五三年，黄宾虹任中央美术学院民族美术研究所首任所长，为新中国的美术学科奠定了学术基石。他在五十岁前驰纵百家，溯追唐、宋，饱游饫看，足迹遍天下。七十岁后融会贯通，卓然成一代名家。著有《古画微》、《画法要旨》、《八十感言》等。

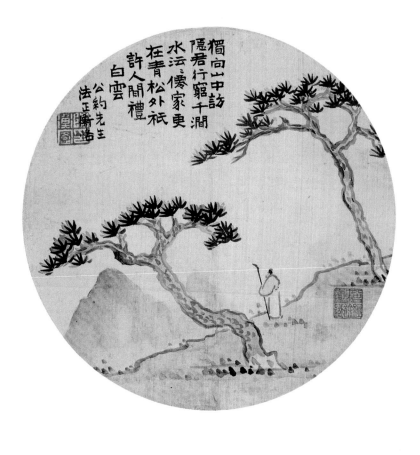

榴向山中訪
隱君行窟千澗
水沄儻家更
在青松外衹
許人間禮
白雲
公約先生
法正爵浩

山水扇面

陈师曾

陈师曾的山水画在题材与形式上都较为传统，山石树木以线条勾勒为主辅以适度皴染，流露出纯正的文人画格调，但笔墨满纸、雄强厚重，不染文人画陈腐柔弱之气。这幅山水扇面在陈师曾的山水画中属于风格较为简淡的一类，但仍于朴拙的笔墨之中透出浑厚的意趣，体现出画家丰富的艺术风貌和一以贯之的艺术追求。

陈师曾（1876—1923），又名衡恪，号朽道人、义宁（今修水）人。陈三立长子。曾留学日本，归国后从事美术教育工作，曾任北京各大学教授。擅诗文、书法，尤长于绘画、篆刻。其山水画注重师法造化，写意花鸟画画风雄厚爽健，人物画以意笔勾描，带有速写和漫画的纪实性。著有《中国绘画史》、《中国文人画之研究》等。

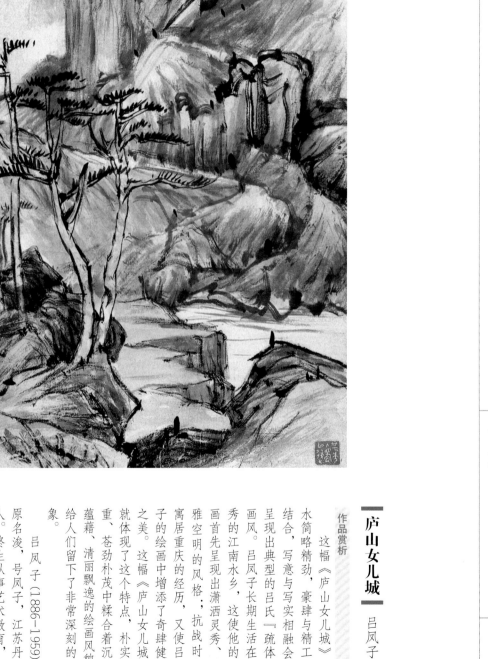

庐山女儿城

吕凤子

这幅《庐山女儿城》山水简略精劲，豪肆与精工相结合，写意与写实相融会，呈现出典型的吕氏「疏体」画风。吕凤子长期生活在灵秀的江南水乡，这使他的绘画首先呈现出潇洒灵秀、清雅空明的风格；抗战时期寓居重庆的经历，又使吕凤子的绘画中增添了奇肆健挺之美。这幅《庐山女儿城》就体现了这个特点，朴实厚重、苍劲朴茂中糅合着沉着蕴藉、清丽飘逸的绘画风貌，给人们留下了非常深刻的印象。

吕凤子（1886—1959），原名浚，号凤子，江苏丹阳人。终生从事艺术教育，擅长人物、山水、花鸟画，尤以画仕女和罗汉著称，自民国初年以来即从事中国画创作，在中国现代美术史上具有重要的地位。

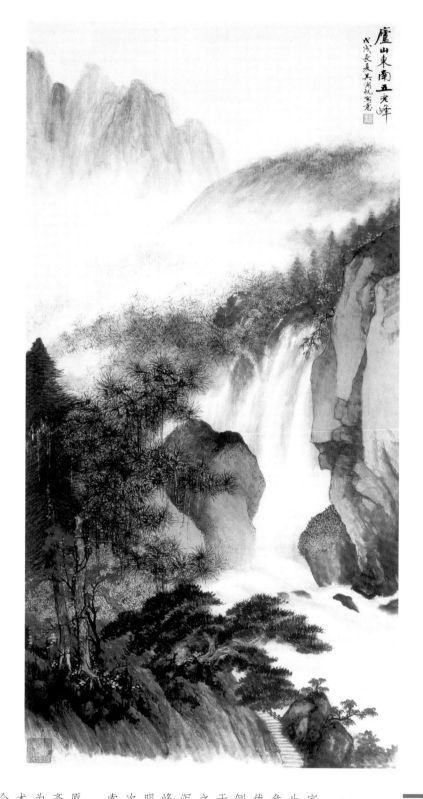

庐山东南五老峰

纸本水墨设色　吴湖帆

中国美术馆藏

作品赏析

《庐山东南五老峰》是画家二十世纪五十年代去庐山写生归来后的创作。悬崖峭壁、危石深壑，表现了庐山山势的雄峻、奇伟。画面中近景古松侧柏郁郁葱葱，各色林木点缀于深谷之间；远山隐约于云雾之中，不识面目，但见飞瀑流泻，涧流奔涌，正是庐山五老峰的独特景观。此作设色清隽明润，有逾古人；水墨渲染层次丰富，云烟满纸，表达了萧索肃穆、淡远幽深的山水意境。

吴湖帆（1894—1968），原名翼燕，又名倩庵，号丑簃，斋名梅景书屋。江苏省苏州人。为上海中国画院画师、中国美术家协会会员、中国美术家协会上海分会副主席。

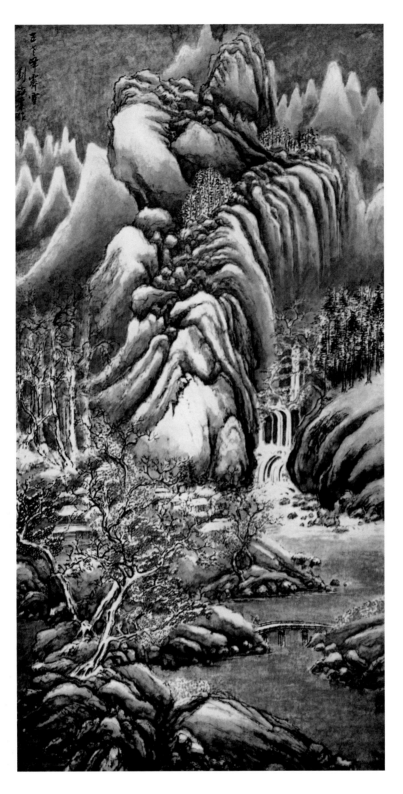

五老峰雪霁　刘海粟

作品赏析

此作描绘了庐山五老峰雪霁云开、山谷回春的奇丽景色。远山仍是一片冰雪世界，但山脚下已是姹紫嫣红，生机无限。山间飞泉，层叠流泻而下；近处深潭绿影荡漾，沉静澄澈。画家融中西技法于一炉，尤其在冰雪描绘上大胆创新，在青绿山水之外自成一格。

刘海粟（1896—1994），原名槃，字季芳，号海翁。祖籍安徽凤阳，生于江苏常州。一九一二年在上海创办中国第一所现代美术学校『上海图画美术院』，七十余年从事美术教育和创作，国画创作博取传统精华而不泥古，画风豪放奇肆，苍茫劲拔，醇厚朴茂，多彩多姿，卓然自成一家，在国内外享有盛誉。历任南京艺术学院院长、江苏文联名誉主席、上海美术家协会名誉主席、全国政协常委。荣膺意大利国家学院院士、美国世界大学文化艺术博士等。

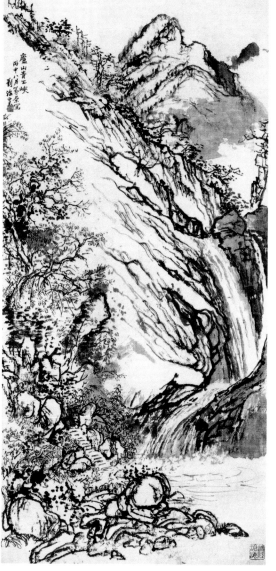

国画

油画

庐山青玉峡

刘海粟

作品赏析

〔画家以『庐山青玉峡』为题创作有国画、油画写生作品各一。两幅作品同时创作，而且构图相似，取景角度相同。国画为立轴画，较之油画作品，天头、地脚更为开阔、疏朗，山形水势以苍劲的线条勾勒，略加渲染而成，在继承传统水墨画技法的基础上有着大胆的尝试；油画作品用色泼辣而层次丰富，风格鲜明。

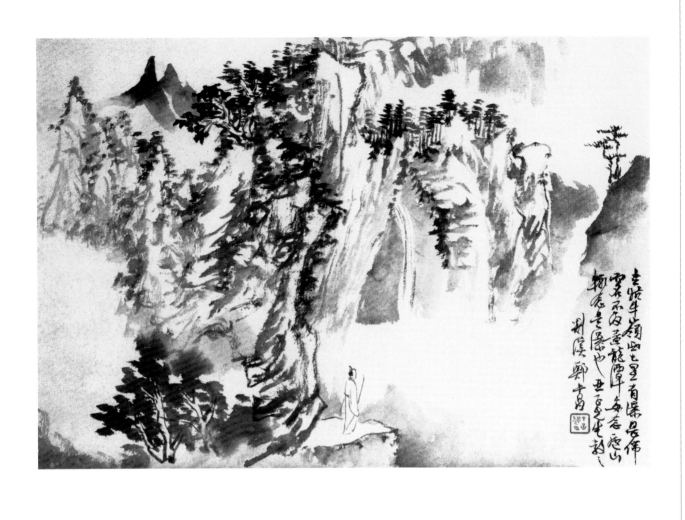

牯牛岭 郑午昌

纸本水墨中国画

作品赏析

郑午昌的山水从石涛、石溪入手，复取法诸家，尤推重黄公望与吴历。他认为「写山水浑厚难，清厚更难，渔山笔笔见笔，而一种苍茫之色盎然纸上，可谓得清厚之趣矣」。他自己的山水亦是如此。此幅选自众家为柳亚子所绘册页《当代名画集》。从题识「古牯牛岭西七里有瀑甚伟，而名不及黄龙潭，每念庐山辄念是瀑也」，可见画家亲近山水之心。画取山之一角，高士临崖独立，意境幽远，基本上仍是传统文人山水的情致，笔墨简淡生动，枯润相宜，清雅中不失苍浑。

郑午昌（1894—1952），名昶，号弱龛、丝鬓散人，浙江嵊县人。曾任杭州艺专、上海美专及新华艺专教授，亦精诗文、书法，兼通画学、画史，尤以《中国画学全史》见重于艺林。

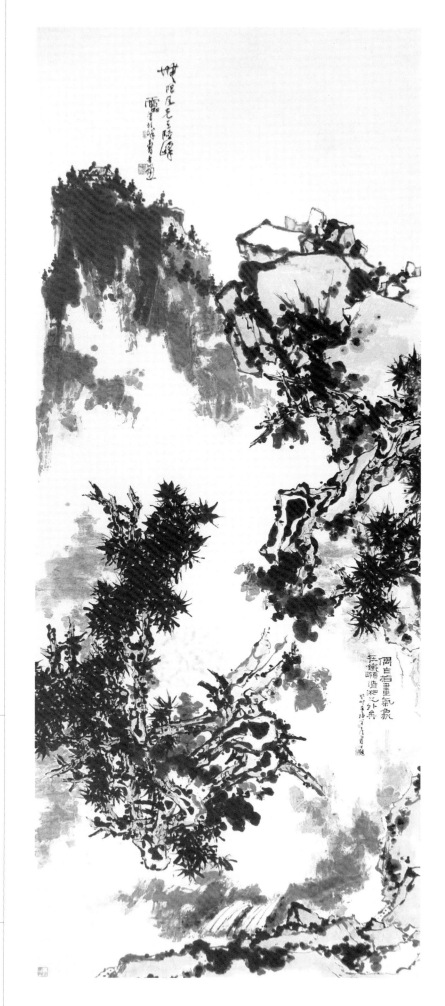

无限风光在险峰 | 潘天寿

生宣纸 设色 指墨画
潘天寿纪念馆藏

作品赏析

此图是潘天寿指墨山水力作，写毛泽东『无限风光在险峰』诗意。画面主体为乱云、奇峰和劲松，以奇特的构图、苍劲的指墨加以表现，在雄奇苍郁的气势中蕴涵着惊心动魄的力量，颇得原诗『暮色苍茫看劲松，乱云飞渡仍从容』之意境。

潘天寿（1897～1971），原名天授，字大颐，号寿者，浙江宁海人。曾任上海美专、新华艺专教授。后到国立艺术学院任国画主任教授、校长，一九五九年任浙江美术学院院长。艺术博采众长，尤于石涛、八大山人、吴昌硕诸家中用宏取精，形成个人独特风格。不仅笔墨苍古、凝练老辣，而且大气磅礴、雄浑奇崛，具有摄人心魄的力量感和现代结构美。曾任中国美术家协会副主席、苏联艺术科学院名誉院士。

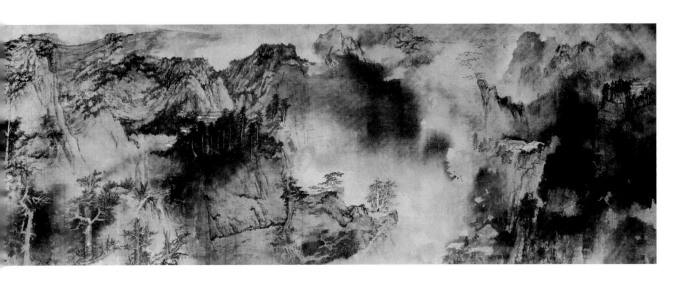

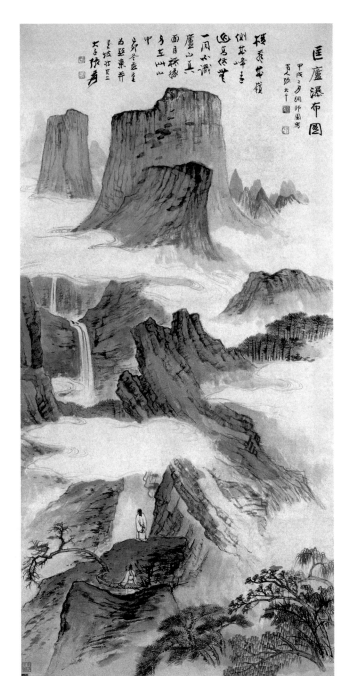

匡庐瀑布图

张大千

作品赏析

此图属青绿山水画，画中施用浓重的矿物颜料石青和石绿，表现山石树木的苍翠。从题款上看，这幅作品应成于一九三四年二月，是张大千苏州网狮园内所作。

综观整幅作品，山势于精致中见雄伟，于云雾袅绕中见缥缈，精整的布局、绚烂的设色均已达炉火纯青的程度。

值得一提的是，张大千本人曾于一九三九年再一次在这幅作品上题款：『横看成岭侧成峰，远近高低无一同，不识庐山真面目，祗缘身在此山中。己卯冬孟，重为题染，书坡诗其上，大千张爱。』能在时隔七年之久，再将旧作重新赏玩、题款，足见张大千对这幅作品的重视及满意程度。

庐山图

张大千

作品赏析

张大千一生未去过庐山，却以《庐山图》为毕生绘画的绝笔。一九八一年初夏，旅日友人李海天请张大千为其横滨新建的观光旅社画一巨幅挂壁。当时大千已八十有三，疾病缠身，视力衰退，仍慨然应诺，决定以庐山为题，完成这幅10.8米长、1.8米宽的巨构，并特意将其画室与隔壁房间打通，制作了一张特大的画案。这张画工程浩大，他整整画了一年半，期间数次心脏病发作晕倒送医院急诊，稍康复就又让助手抬上画案。《庐山图》采用张大千晚年借鉴西洋用色创制的泼墨泼彩画法，画面奇峦叠嶂，古木森然，山中屋宇、楼阁、小桥、茅亭等，若隐若现，正中一瀑飞泻，云雾苍茫，气势雄伟，凝重浑朴，幻变万千。庐山之美，早在大千胸中酝酿，正如他自己所说：『这幅画，画的是我心中的庐山。』《庐山图》定于一九八三年一月在台北历史博物馆展出，本准备展出后再行润饰，没有想到三月八日大千溘然逝世。至今《庐山图》左上角尚有仅用淡墨勾勒、未及皴擦点染之处，但这无损于整幅画的瑰丽绚烂、摄人心魄。

张大千（1888—1983），字季爰，别号大千居士。二十一岁时曾出家为僧，法名大千。后以大千为号。生于四川内江，祖籍广东番禺。自幼随母亲、大姐习画。曾赴日本学染织技术，曾拜曾熙、李瑞清为师学习金石碑刻，并由书法通于画法。诗文、书画、鉴定等修养因此大进。二十世纪二十年代后期起，遍览国内名山大川，二十世纪四十年代，赴敦煌考察临摹，前后达三年之久。一九五二年后迁居阿根廷、巴西。一九五六年与毕加索会晤于巴黎。一九六九年移居美国加利福尼亚州卡密尔城。一九七六年回台湾定居。

庐山　金秋过长江登庐山爰製斯圖　南京钱松喦并记

庐山图

钱松喦

作品赏析

这幅《庐山图》主峰高耸，群山连绵，峰峦、松林掩映于云雾之中。一株劲松傲然生长在悬崖峭壁之上，成为画面上的点睛之笔。画面有「溯长江登庐山归制斯图」题款，但此作不拘形似，用笔雄浑古拙、浑厚沉着。用色更绚丽明艳、令人振奋。画家巧妙地把传统笔墨和现实景观相结合，无论在立意、构图方面，还是在笔墨、色彩上，都匠心独具，具有浓烈的个人风格和深厚的传统韵味。

钱松喦（1899—1985），笔名艺庐主人，江苏宜兴人。为新『金陵画派』革新山水的主将。他以诗思书意融入画法，常用秃笔中锋，形成笔意生涩滞留的严谨画风。曾任江苏省国画院院长、名誉院长，江苏省美术家协会主席，中国美术家协会常务理事、顾问，是当代中国山水画代表人物之一。

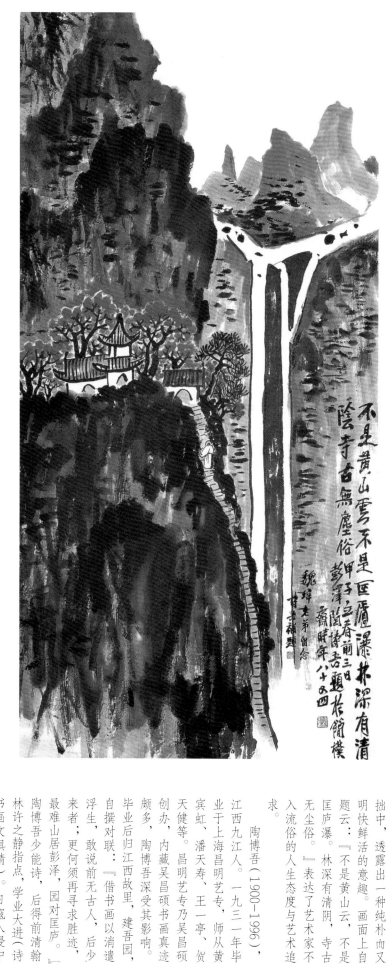

古寺山瀑图 | 陶博吾

作品赏析

此作画风独特，以大笔涂抹，随意皴染，在苍劲古拙中，透露出一种纯朴而又明快鲜活的意趣。画面上自题云：『不是黄山云，不是匡庐瀑。林深有清阴，寺古无尘俗。』表达了艺术家不入流俗的人生态度与艺术追求。

陶博吾（1900~1996），江西九江人。一九三一年毕业于上海昌明艺专，师从黄宾虹、潘天寿、王一亭、贺天健等。昌明艺专乃吴昌硕创办，内藏吴昌硕书画真迹颇多，陶博吾深受其影响。毕业后归江西故里，建吾园，自撰对联：『借书画以消遣浮生，敢说前无古人，后少来者；更何须再寻求胜迹，最难山居彭泽，园对匡庐。』陶博吾少能诗，后得前清翰林许之静指点，学业大进（诗书画文俱精）。日寇入侵中国，陶博吾作抗战诗百余首揭露日寇罪行。该诗在《民国日报》上发表后，各国各大报刊均转载。（陈辞撰）

琵琶行组图 方人定

作品赏析

方人定在中国现代人物画创新上有着独到的探索。

取材于白居易诗意的《琵琶行》组图是其代表作之一。

在历代描绘《琵琶行》诗意画中，这组图是十分忠实于原诗的，将原诗的许多场景、片断一一绘出，每一帧都精心构思，诗意表达清晰，人物造型神情兼备，环境、细节描绘一丝不苟，生动传神。

更难得的是这些人物画的线条流畅有力，用笔以涩留为意，婉转之间，遒劲内蕴，毫无轻薄靡软之态，使其人物画自有一种超拔的品格。

方人定（1901~1975），原名四亲、仕钦，广东中山人。其绘画有着深厚的传统笔墨功底，又接受了中国画改良的思想。留学日本，归国后锐意创新，成为近代中国画岭南画派第二代中的佼佼者。

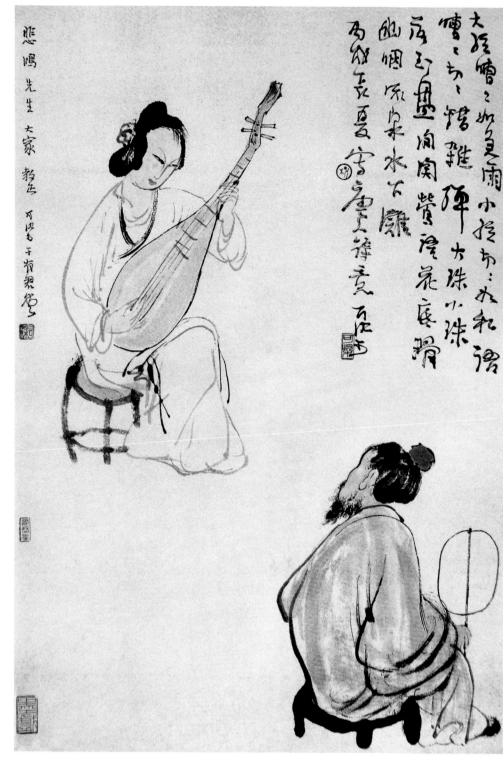

浔阳琵琶 李可染

作品赏析

诗意画《浔阳琵琶》取材于白居易的《琵琶行》。李可染选择了以琵琶为主角，重点表现演奏者与听者之间借助琵琶演奏在情绪上的激发与共鸣，对原诗内涵有着新的挖掘。人物刻画笔墨简练流畅，充分发挥了写意人物画艺术语言的内在张力。

李可染（1907—1989），江苏省徐州人。一九二九年考入西湖国立艺术院西画系，此间得林风眠院长教益，并受法国教师克罗多教授素描、油画，坚实了西画基础。1946年任国立北平艺专副教授，同时拜齐白石、黄宾虹为师。在继承传统上，提出了「以最大的功力打进去，最大的勇气打出来」的艺术观点。历任中央美术学院副教授、教授，中国画研究院院长。晚年以「计黑当白」的反向思维进行创造性的发挥，进入益趋浑厚苍黑的老境。

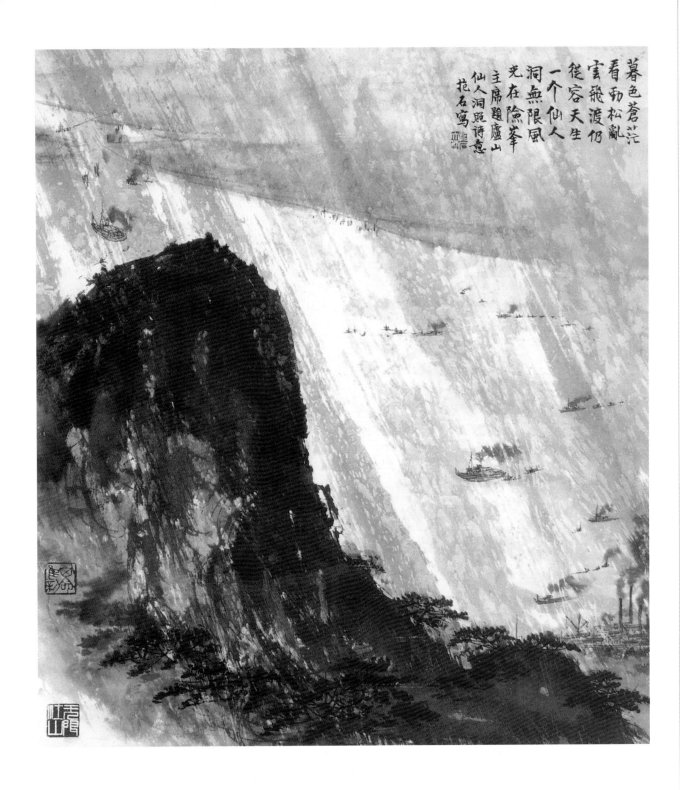

暮色苍茫看劲松乱云飞渡仍从容天生一个仙人洞无限风光在险峯主席题庐山仙人洞照诗意抱石写

庐山仙人洞诗意 | 傅抱石

作品赏析

傅抱石先生作有写毛泽东《庐山仙人洞》诗意图多幅。此图右上角以工楷抄录原诗，其实画作并未拘泥诗意，而是侧重表现了庐山襟江带湖，一山飞峙的壮观景象，画面虽尺幅不大，但意境阔大，苍茫辽远、笔墨雄奇。

傅抱石（1904~1965），原名瑞麟，号抱石斋主人。祖籍江西新余，生于南昌。一九三三年留学日本，一九三五年回国后任教于南京中央大学艺术系，一九四九年后曾任南京师范学院教授。擅长中国画，美术史论和美术教育。历任中国美术家协会副主席、中国美术家协会江苏分会主席、江苏中国画院院长等职。是继齐白石、黄宾虹等之后，又一位杰出的中国绘画大师。他毕生探索，几经变革，形成了特有的『抱石风格』；以境界高雅、风格独特而为国内外人士所推重。

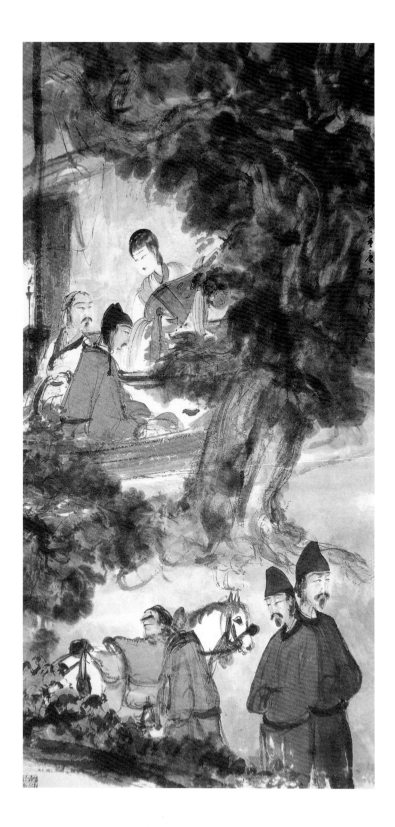

琵琶行

傅抱石

作品赏析

此作与一般同类题材作品不同，不借助环境描绘渲染气氛，而是直取近景，着重人物刻画，通过传神的笔墨，深刻表现人物的内心世界。画面上不仅主要人物之间形成神态上的相互对比，情绪表达富于层次，而且重视次要人物的表现，以他们的神情与主要人物形成呼应，有力地烘托了全诗意境，可谓别具匠心。

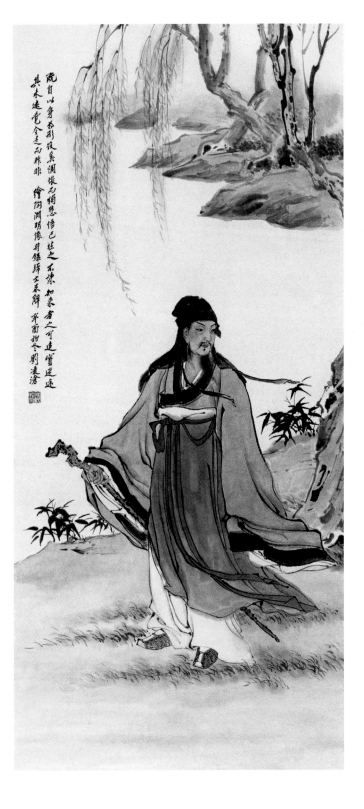

瞻目以身为形役兮惆怅而独悲悟已往之不谏知来者之可追实迷途
其未远觉今是而昨非 绘陶渊明像并录归去来辞 辛酉初冬刘凌沧

陶渊明像

刘凌沧

历史人物是刘凌沧绘画的重要题材。这幅《陶渊明像》飘逸、平和，意趣高远。画家以溪流、浅草、垂柳等烘托人物，较好地把握和表现了主人公的精神气质。此作兼工带写，在继承中国传统人物画技法基础上，有选择地吸收西方绘画的表现形式，画面绚丽而不失典雅、和谐。

刘凌沧（1907—1989），名恩涵，河北固安人。中国画研究会顾问、中国美术家协会会员、当代工笔画学会名誉会长、北京工笔重彩画学会名誉会长。先后执教北平艺专、京华美术学院、中央美术学院。擅长历史画、仕女画。早年作画以工笔重彩为主，后渐兼工带写。

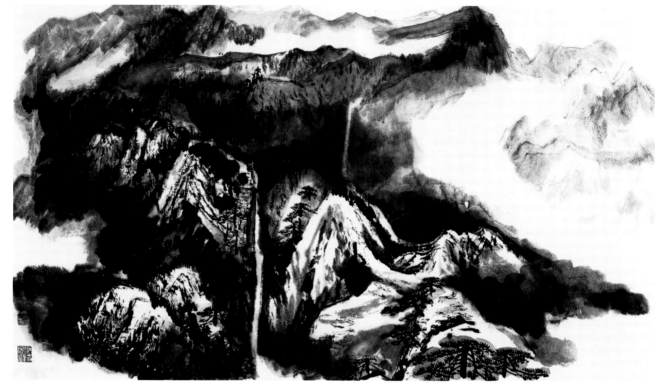

庐山云影 | 何海霞

作品赏析

作为一位风格独特的画家，何海霞致力于在变化中求发展。这种艺术追求不仅体现在笔墨、色彩上，更表现在意象、神韵上。他笔下的《庐山云影》泼墨铺彩气象万千，纵涂竖抹皆成大观，雄浑而精美，韵味无穷。由于画家深厚的传统艺术功力，在变化创新中，仍表现出浓郁的传统中国画底蕴。

何海霞（1908—1998），名瀛，号海霞，满族，北京人。擅长中国画。幼从父学书法，后从韩公典习画，并加入北平中国画学研究会。一九三五年入『大风堂』成为张大千得意门生，和张大千一起举办四人作品联展。一九五六年调入西北地区美术家协会，一住三十余年，与赵望云、石鲁等共创『长安画派』，在国画界产生很大影响。他长于山水、兼画花卉。所作山水取法传统，入古而化，融青绿与水墨为一体，构图布局别具一格，为长安画派的主要代表画家之一。一九七六年他从西安调回北京，先后为钓鱼台等处创作了《晴岚暖翠图》等巨幅山水画。

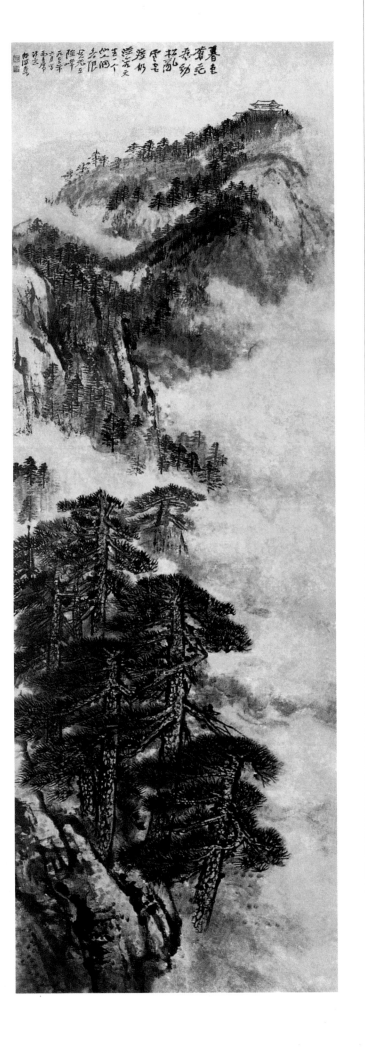

暮色苍茫看劲松 何海霞

作品赏析

此图写毛泽东诗意，着意表现原诗中「暮色苍茫看劲松」、「乱云飞渡仍从容」、「无限风光在险峰」的诗句内涵，构图大胆而法度严谨，别具一格，笔墨沉雄，大气磅礴，表现了画家深厚的传统功力和力图创新的艺术追求。

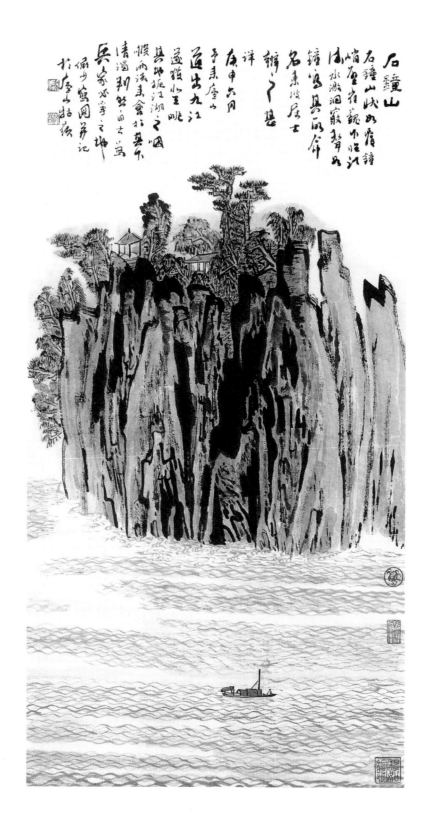

『石钟山立轴』 陆俨少

作品赏析

此图以古拙奇峭、别具一格的美感，呈现出特殊的审美意象。石钟山突兀拔起于波浪起伏的江面之上，居于画面主体，下部是波涛起伏的大江，一叶扁舟颠簸于江面，显得如此渺小。这一构图突出了石钟山与众不同的形貌特征和扼江控湖的地理形势。此作用笔厚重生辣，并施以淡墨与干墨的皴擦，墨块富于质感，对比强烈，极好地表现了石钟山山岩壁立、陡峭险峻的特征。

陆俨少（1909～1993），字宛若，上海嘉定人。一九二六年考入无锡专科学校，拜冯超然为师，并得到吴湖帆指点。一九六一年至一九六六年，应潘天寿院长之邀，赴浙江美术学院任教。晚年出任浙江画院院长。他自辟蹊径，形成了『俨派画风』，是一位富有创造力的山水画大家，与山水画大家李可染并称『北李南陆』。

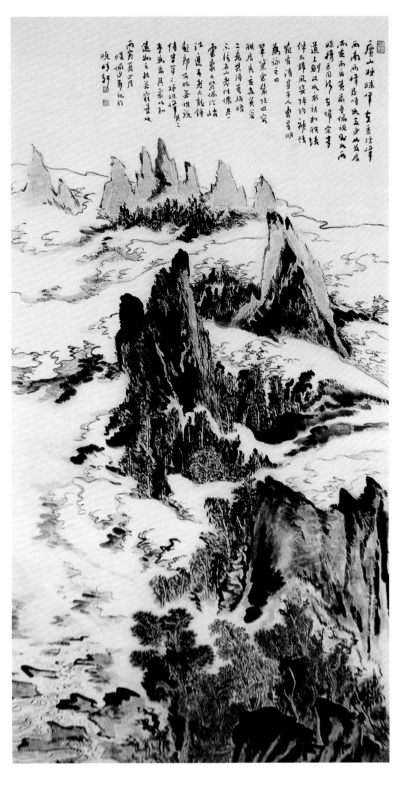

庐山姊妹峰 陆俨少

作品赏析

此作写庐山美景，着重表现了群峰环绕、云海茫茫之间姊妹峰绰约多姿的倩影。画上自题：「庐山姊妹峰，在香炉峰西南并峙，如两少女并肩而立，自黄岩寺俯视，则如两妹携手同行。在归宗寺道上，则又如衣袂相联，结伴而归，风姿绰约，神情宛肖。」这段题跋可供欣赏此图时参考。

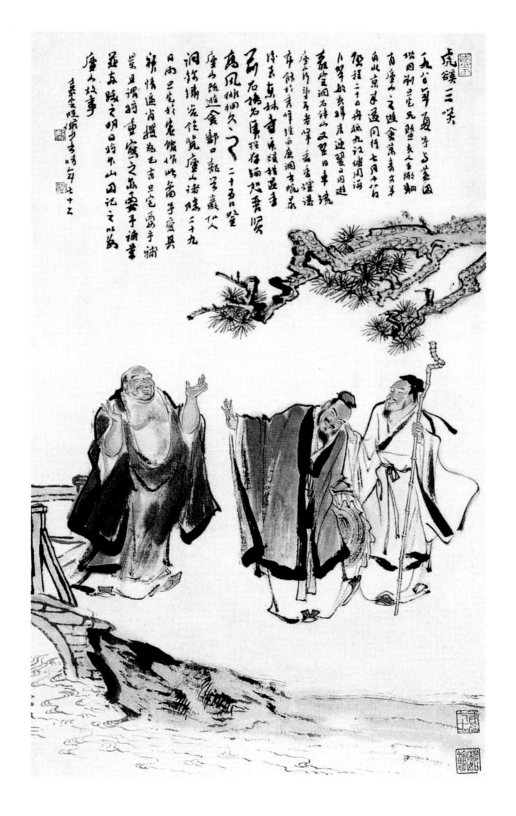

虎溪三笑图

陆俨少

刘旦宅

作品赏析

此作以描绘人物为主，背景仅以松枝、溪流和小桥的一角加以表现，十分简练。人物造型准确，情态生动，秀拙相蕴，风格别具。

刘旦宅，一九三一年生，别名海云生。曾任上海人民美术出版社专业画家，长期从事人物画、连环画及插图创作，后为上海中国画院画师，上海师范大学美术系主任、教授。现为中国美术家协会会员、中国美术家协会上海分会理事、上海师范大学美术学院名誉院长。其作取法汉唐人物、宋元山水以及陈老莲和八大山人的花鸟，广泛汲取古人之长而融会贯通，工写兼长。

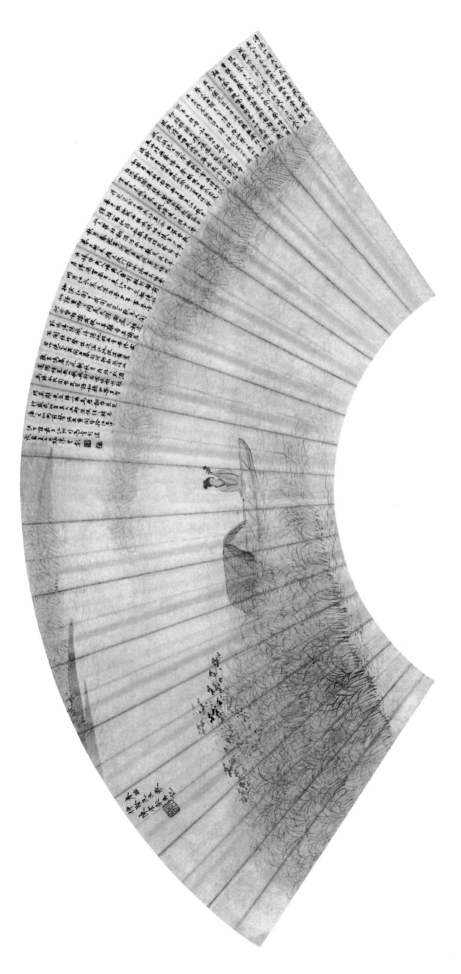

琵琶行 陈少梅

作品赏析

陈少梅的《琵琶行》是一幅扇面画，虽然尺幅不大，却以大胆的构思和精谨的描绘，从独特的角度传达了原诗意境。画面描绘琵琶女在孤舟上弹奏琵琶的场景，仅点缀以江畔芦苇，而无尽的身世之慨和丰富的诗意内容已蕴涵其中。画家在仕女画上造诣很深，此作线条挺秀，设色简淡，传神又以块头堪称扇面画之精品。

陈少梅（1909—1954），名云彰，字少梅，号升湖。祖籍湖南衡山。自幼秉承庭训，研读古文辞章，攻习书画。甚早，有「神童」之誉，成名画甚早，山水、人物，无不精能。能工能简，水墨、重彩并长，在画坛独树一帜，对现代天津画坛有很深影响。曾任中国美术家协会天津分会主席。

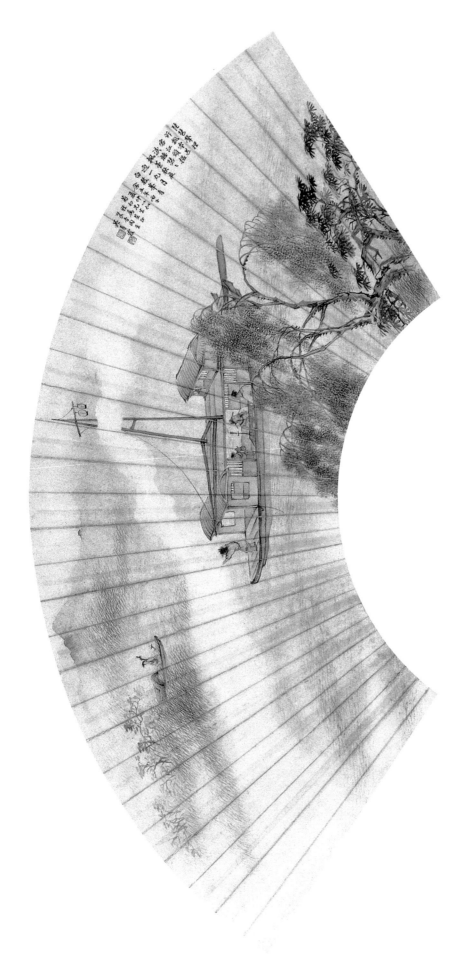

琵琶声里 | 吴青霞

作品赏析

这幅扇面画通过对《琵琶行》诗中故事片段的描绘，传达了原诗的内涵。孤舟上，动人的琵琶女弹奏琵琶，琵琶声打动了正在话别的主客二人，主客二人连忙邀请相见。画面正描绘了"移船相近邀相见"这一场景。岸畔杂树丛生，江中菱荇草草一片朦胧，直达天际。富有诗意的内容已蕴涵其中。无尽的身世之慨和丰富的诗意内容已蕴涵其中。

吴青霞（1910—2008），号龙城女史，列署篆香阁主。江苏常州人，为江南收藏家、鉴赏家吴仲熙先生之女公子，自幼秉承庭训，师从其父临摹宋、元、明、清各派各家工笔画，并深得其精髓。工花鸟、山水、人物，尤擅画鲤鱼、芦雁。为中国美协会员、上海美协理事、西泠画社社员、上海中国画院画师。

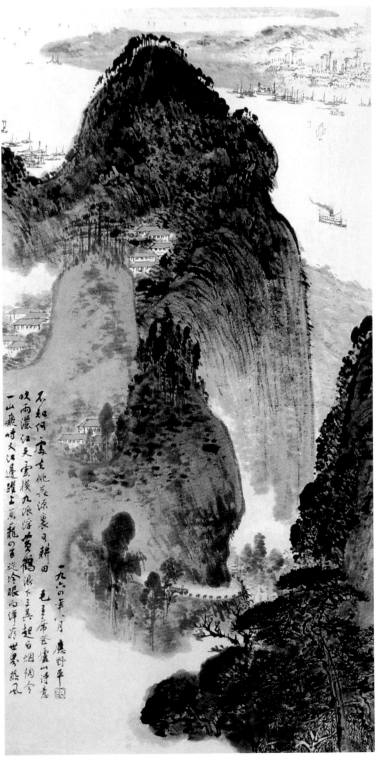

不知何處寶書來桃花源裏可耕田
吹雨瀟江天霧換九派浮黃鶴浪下三吳起白烟絢舍
一山飛峙大江邊躍上蔥龍四百旋冷眼向洋看世界熱風

一九六○年夏月應野平

毛主席蒼龍七律詩意

登庐山诗意 应野平

作品赏析

这幅《登庐山》山水诗意画，不仅笔墨苍润，气韵宏广、格调清新，更在表现诗中意象方面努力追求。盘旋跃上的公路和汽车、成片的现代工厂、湖面上驶过的汽轮以及港湾处密集停泊的船只，都为画作增添了浓郁的现代气息，营造出一派热气腾腾的景象，有着鲜明的时代特征。

应野平（1910-1990），浙江宁海人。二十世纪四十年代闻名沪上画坛。一九七二年与唐云合绘巨幅山水，悬挂于上海接待国家元首的宴会厅。后任上海大学美术学院教授。一九八六年在日本东京、大阪举办个人画展。中国美术家协会会员，中国书法家协会上海分会名誉理事，政协上海市第五、六届委员，上海市文史研究馆馆员。

庐山五老峰

萧淑芳

作品赏析

此作为画家早期油画风景写生作品。她善于从自然景观中捕捉灵感，中近景的崇山峻岭、巨岩林木峭拔静僻，郁郁苍苍，更衬托出山外辽阔的水面和明丽的云影，反差强烈，却有着一种宏阔的整体感。画作表面的宁静与内心的激动、压抑，构成一种奇妙的和谐，表达了女画家对庐山景观的独特感悟。

萧淑芳（1911-2005），广东中山人。早年随汪慎生、汤定之、齐白石等学中国画。一九二九年在南京中央大学艺术系师从徐悲鸿学习素描和油画。一九三七年旅欧学习雕塑。先后任中央美术学院国画系副教授、教授。作品为中国美术馆、国宾馆、我国驻外使馆及海内外藏家等收藏。

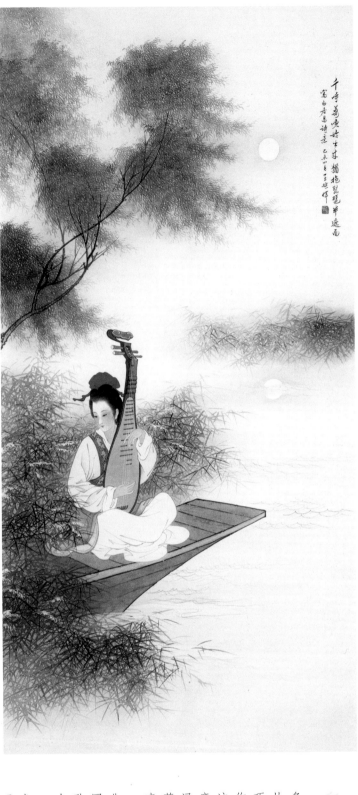

千呼萬喚始出來 擔抱琵琶半遮面
寫白居易詩意 己未八月 王叔暉 [印]

琵琶行 王叔晖

纸本工笔重彩中国画

作品赏析

王叔晖是我国为数不多的女性工笔人物画家。她从师长处学到了工笔绘画技巧，又以女性特有的细腻创作了不少古代工笔人物画。这幅以白居易诗句创作的诗意画，描绘了在月白风清的浔阳夜景中心情忧郁、神情落寞的琵琶女。给人以冷清、凄凉之感。

王叔晖（1912－1985），北京人。十五岁入北京中国画学研究会，师从徐燕孙、吴光宇，早年便以仕女、罗汉等人物画而知名。一九四九年后在出版总署美术科、人民美术出版社连环画创作组工作，为中国现代著名工笔人物画、连环画画家。

秋山图 黄秋园

江西省九江市博物馆藏

作品赏析

黄秋园于山水、花鸟、人物、界画无所不工。此幅《秋山图》墨法精微，既有宋人山水层峦叠嶂、雄浑坚实的特点，又具有元人山水浑朴简劲、恬淡疏寂的意趣。笔下山林丘壑疏密有致，雄奇错综、浑厚大气，秀润苍劲，足见其对传统山水的领悟已达到极高的境界。

黄秋园（1914—1979），江西南昌人。他在世时默默无闻，离世后赢得盛名。一九八六年，正值新潮美术之风日盛，"中国画已走到穷途末路"之说引起争论之际，黄秋园的画如海底冰山露出水面，给中国传统的笔墨注入新的激情。李可染称他的画『有石谷笔墨之圆厚，石涛意境之清新，王蒙布局之茂密，含英咀华，自成家法』。他幼年在裱画店学艺，时刻苦自学，渐悟中国山水画传统之精神内涵。他去世后的一九八六年，在中国美术馆举办的个人画展反响巨大，被列为自晋、唐、宋、元、明、清至近代的一百位中国美术巨匠之一。

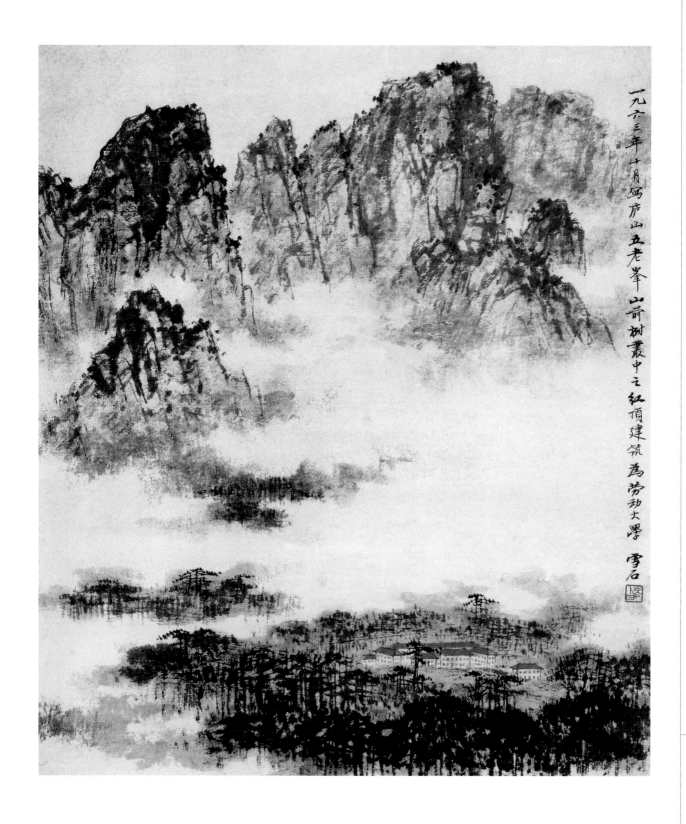

一九六三年十月写庐山五老峯山前树丛中之红顶建筑 为劳动大学 雪石

五老峰

白雪石

中国美术馆藏

作品赏析

此作描绘庐山五老峰景色，是基于实地写生，精心提炼之上的创作，较好地把握了庐山东南山水的形神之美，笔墨浓、淡、干、湿、泼、破等运用自如，精妙，表现了五老峰秀润空灵、疏淡迷蒙的独特景观。

白雪石（1915—），原名增锐，北京人。青年时即师从著名花鸟画家赵梦朱学习工笔花鸟画。后师从梁权样学习山水画。曾任中央工艺美院教授、北京山水画研究会会长。是新时期走向成熟的老画家之一。其漓江山水系列创作享誉海内外。

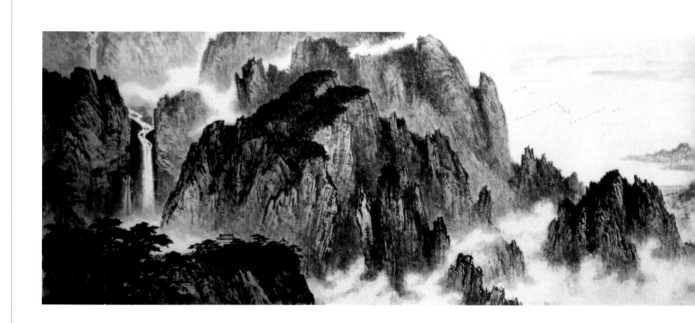

庐山聚峇

魏紫熙

设色纸本

作品赏析

此作以横向开阔的构图，描绘了庐山含鄱口一带壮阔的自然景观。画面上峰峦丛聚，巍峨险峻，高低错落，层层叠叠，在云雾的掩映下，更显出匡庐的雄奇、博大。画幅右侧是鄱阳湖一角，开阔辽远，雁鸣声声，左侧群峰深处，一带飞瀑流泻而下，为画面平添了几分动感与活力。

魏紫熙（1915—2002），原名显文，河南遂平人。早年毕业于开封河南艺师。他的山水画初学王石谷，后偏爱马远、夏圭等南宋画家的画法，复涉新安画派诸家。江苏国画院画师、中国美术家协会理事。徐州画院聘为名誉院长。『金陵画派』代表人之一。一九五七年他同傅抱石等人筹建江苏省国画院。

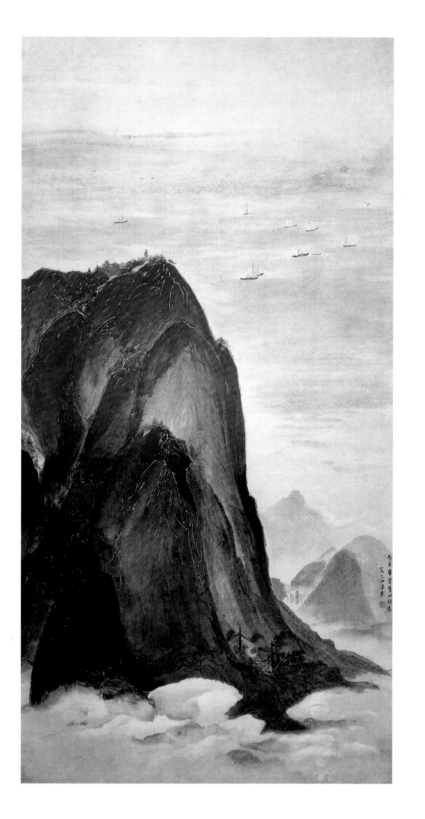

庐山诗意图 ▏潘 素

作品赏析

这是一幅根据毛泽东《登庐山》诗意而创作的金碧山水。画面上一山飞峙，山色以石青、石绿着色，金粉提点勾线；重重峰峦之外烟波浩渺，一望无际，湖面上白帆点点，江天壮阔，气象万千。画面布置严谨，细笔重彩，色彩浓烈，富有生气，墨、色、金三者巧妙结合，较好地发挥了金碧山水的风格特色和视觉效果。

潘素（1915－1992），原名潘慧素，江苏苏州人。擅长中国画。精于金碧重彩青绿山水画。曾任吉林艺术学院教授。

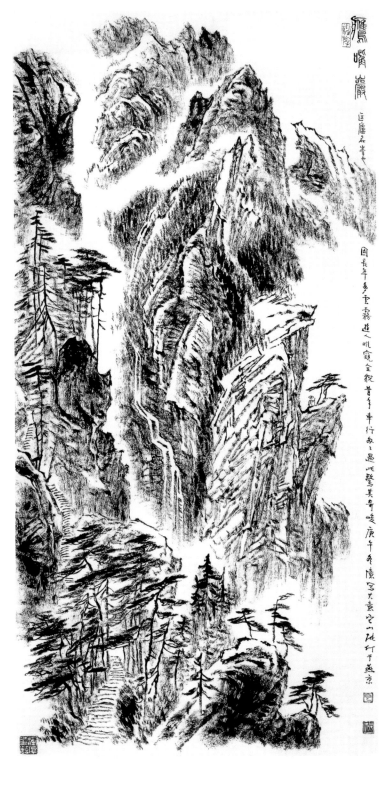

鹰嘴崖 张仃

作品赏析

近二十余年，张仃坚持作旅行写生，致力于焦墨山水画的探索和中国山水画的变革，把焦墨发展完善成了一种独立的绘画语言。

《鹰嘴崖》为张仃焦墨山水画代表作之一。纯用焦墨而笔法松活，并巧妙地将传统笔法与西画明暗法结合，表现了庐山鹰嘴崖的奇峻之姿和山川的气韵。

张仃，笔名它山，生于一九一七年，辽宁黑山人。一九三二年入北平美专，一九三八年投奔革命圣地延安，一九四九年后任教于中央美院，曾任中央工艺美院院长。一九五四年与李可染、罗铭作水墨山水写生，影响颇巨。

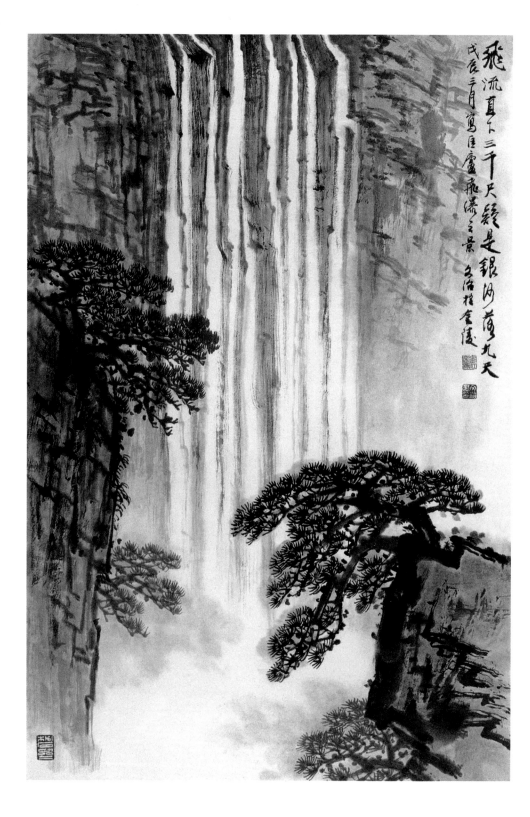

飞流直下三千尺，疑是银河落九天

戊辰三月寫匡廬飛瀑之景 文治拜金陵

匡庐飞瀑　宋文治

纸本　设色

作品赏析

在描绘庐山瀑布的山水画中，此作颇具特色。自上而下的几道飞瀑，划破墨色浑朴的峭壁山岩，垂直而下，纵向贯穿整个画幅，直入下面的云雾飞沫之中，这飞瀑似乎不是来自山顶，而是来自画面之外的天际，颇有「银河落九天」的气势。

宋文治（1919-1999），江苏太仓人。师从张石园学习「四王」，又拜吴湖帆为师学习宋元技法，并向陆俨少、朱屺瞻请教，打下深厚的传统功底。一九五七年在江苏省国画院从事专业山水画创作，受到傅抱石、李可染等作品影响，博取众长，形成了独特的风格。六十岁后又受到张大千「泼彩」和其他新技法启发，山水画气息清新，妙趣横生。曾任中国美术家协会理事、江苏美术家协会副主席、江苏文联委员、南京大学教授、江苏国画院副院长。

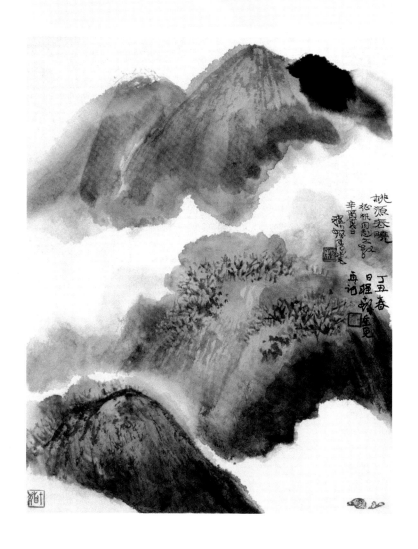

桃源春晓

桃源春晓 程十发

作品赏析

此作将传统山水画技法与现代艺术风格相结合，以泼墨泼彩画法，略加皴擦点染而成，画面奇峦叠嶂，凝重浑朴，云雾苍茫，若隐若现。山峦起伏之间，忽现桃林，紫霞满坡，生机盎然。通观全幅气韵生动，清丽而又灵动，体现出古朴而又灵动、清丽的艺术特色。

程十发（1921－2007），上海松江人。海派书画名家。一九四一年毕业于上海美专国画系。在人物、花鸟方面独树一帜。中国美术家协会理事、全国文联委员、中国画研究院院务委员、西泠印社副社长，并长期任上海画院院长。

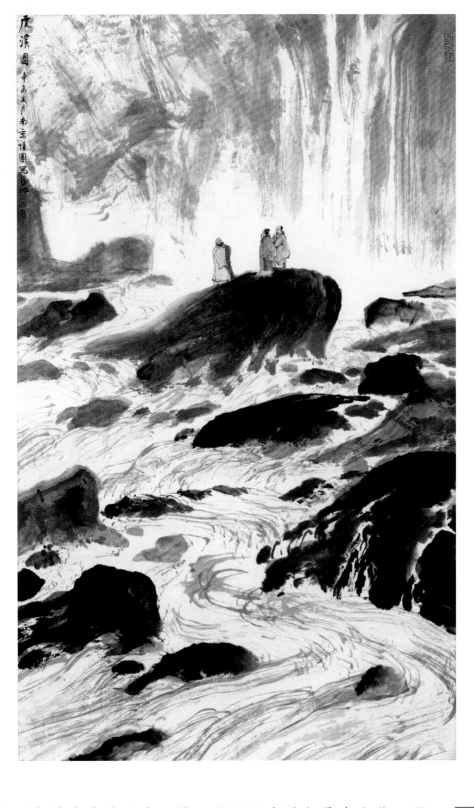

虎溪圖 辛未夏月南京雅園寫意□



虎溪图 亚明

纸本设色 文雅堂藏

作品赏析

《虎溪图》取材于传统画题『虎溪三笑』，其立意不在人物故事，而重在山水描绘。人物虽然只是宏大山水背景中的点缀，但却处于画面最显眼的位置，为画面平添诗意的神来之笔。画中表现山石、飞瀑和溪流施以狂放之笔，而人物用笔则谨慎、工细，两者形成对照。

亚明（1924-2002），原名叶家炳，安徽合肥人。一九四一年毕业于淮南艺术专科学校。二十世纪五十年代起专事中国画创作。江苏省国画院副院长、南京大学教授、江苏美术家协会主席、中国美术家协会常务理事。一九六〇年后，由人物画转向山水画，成为新『金陵画派』重要画家之一。



近现代

庐山历代绘画精品百幅

〇九二

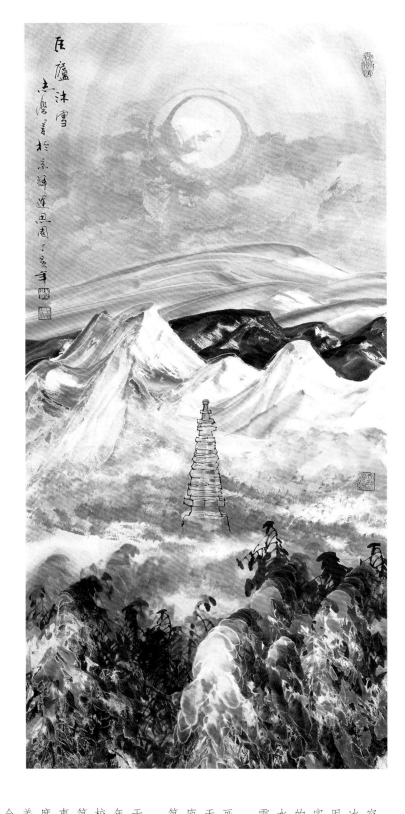

匡庐沐雪
志学书于京华莲画阁丁亥年

匡庐沐雪

于志学

于志学于一九六〇年研究冰雪山水。传统冰雪山水，冰的画法是留白、虚画，雪用淡粉。他却用巩水画冰雪，实画，开创了中国冰雪山水新的画法，拓展了中国冰雪山水境界，气势磅礴，成为『冰雪山水画』的开宗立派者。

这幅《匡庐沐雪》，既画出庐山的风貌，又画出冰天雪地的气势，这在历代画庐山的作品中史无前例，是第一幅庐山冰雪画。

于志学，一九三五年生于黑龙江肇东县，一九五七年毕业于哈尔滨春华美术学校。第九届全国政协委员、第五届中国美术家协会理事、黑龙江省美术家协会主席、黑龙江省国画会会长、美国国际传记研究院传记协会副理事长、英国剑桥大学国际传记中心研究员、一级美术师。（陈辞撰）

月夜石钟山 李问汉

纸本水墨　画家自藏

作品赏析

此作是画家两度赴江西湖口石钟山写生后创作的。以新颖的水墨技法表现了这个为历代文人所熟知的石钟山，黑夜里其巍峨的气势和神秘的氛围跃然纸上。逆光式的表现符合作品的表现对象和光线特点，作品的韵味浓重，营造出一种幽深浑朴的山水意境。

李问汉，一九三七年生，安徽天长人。毕业于中央美术学院，现为北京画院画家，一级美术师，中国美术家协会会员。

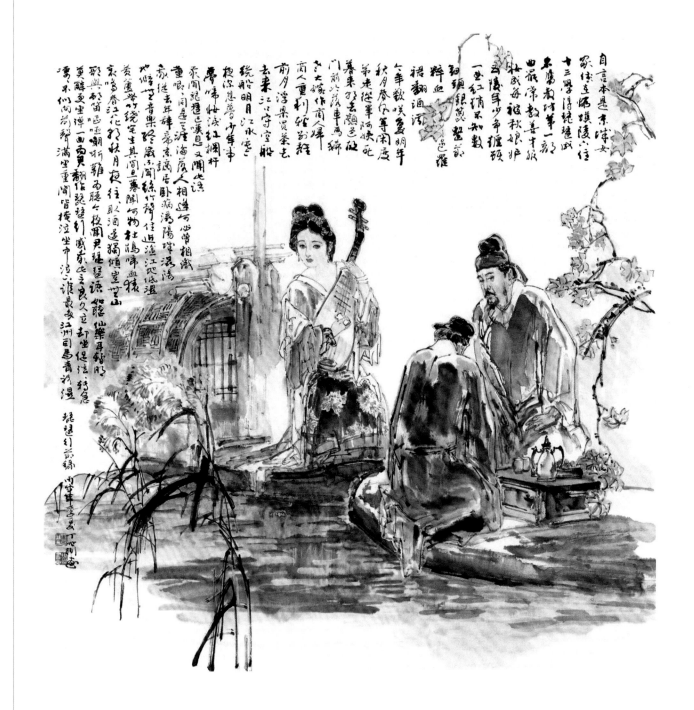

琵琶行　丁世弼

作品赏析

此作写白居易名篇《琵琶行》诗意，画家并未全面描写诗中情景，仅以枫叶荻花暗示人物的环境，烘托气氛。画面重点描绘了琵琶女与主客三人特别是琵琶女与白居易之间情感的交流与身世的共鸣。人物造型准确，神情刻画深刻，传达出人物丰富的内心世界。此作墨彩酣畅，随意点染，技法娴熟，充分发挥了画家水墨人物画上造型准确、工写结合、笔墨精妙的特点。

丁世弼，一九三九年生，江西南昌人。专工人物、花鸟画。人物画多取材于典籍故事。中国美术家协会会员、中国美术家协会第四届理事、江西省美术家协会副主席、国家一级美术师。

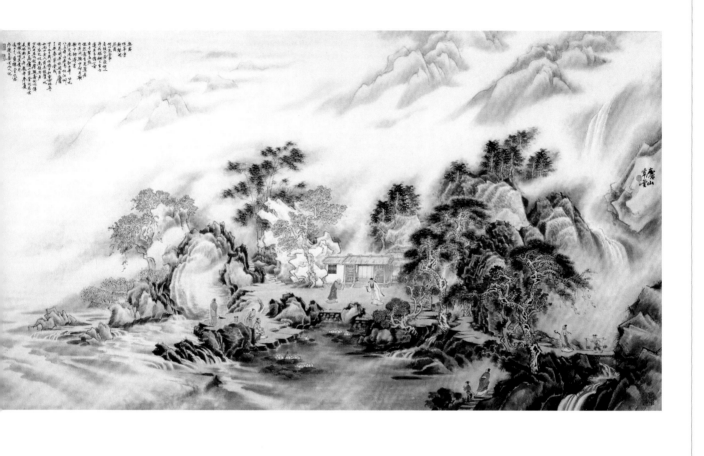

白居易庐山草堂 陈辉光

作品赏析

唐宪宗元和十年（815），白居易任江州司马，两年后，在庐山建了一座草堂。草堂落成之日，东林寺、西林寺的僧人和几位高士前来致贺，宾主尽欢。白居易在席间写下名篇《庐山草堂记》。此图即描写草堂初成、宾客盈门的场景。

陈辉光，一九三九年生，上海市南汇县人。师从胡问遂学书法，师从陆俨少、庞佐玉、汤义方学国画，走遍祖国名山大川，坚持写生习画二十余年。一九九三年『陈辉光山水画展』在朵云轩开幕，刘旦宅题词；一九九四年，《陈辉光画集》由上海书画社出版。其作品先后由英国大不列颠博物馆东方文物部、日本画院、香港图书馆收藏。中国艺术研究中心特聘陈辉光为创作委员，一级美术家。

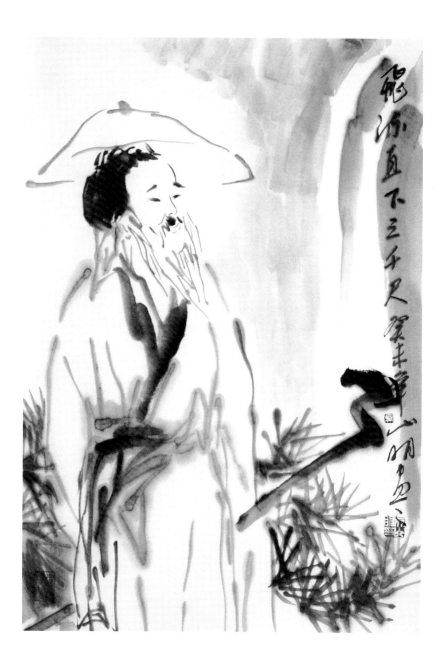

飞流直下三千尺 | 吴山明

作品赏析

此作写李白诗意，有着与众不同的构思。不以描绘峰峦飞瀑为主体，而以人物表现为主体，侧重其诗人气质与胸襟的表现。画面上，主人公头戴竹笠，持杖观瀑，神情潇洒，翩然如神仙中人。人物造型简练、概括，笔墨酣畅。人物神情跃然纸上。

吴山明，一九四一年生，浙江省浦江县人，一九六四年毕业于浙江美院国画系，后留校任教，现为中国美术学院教授。

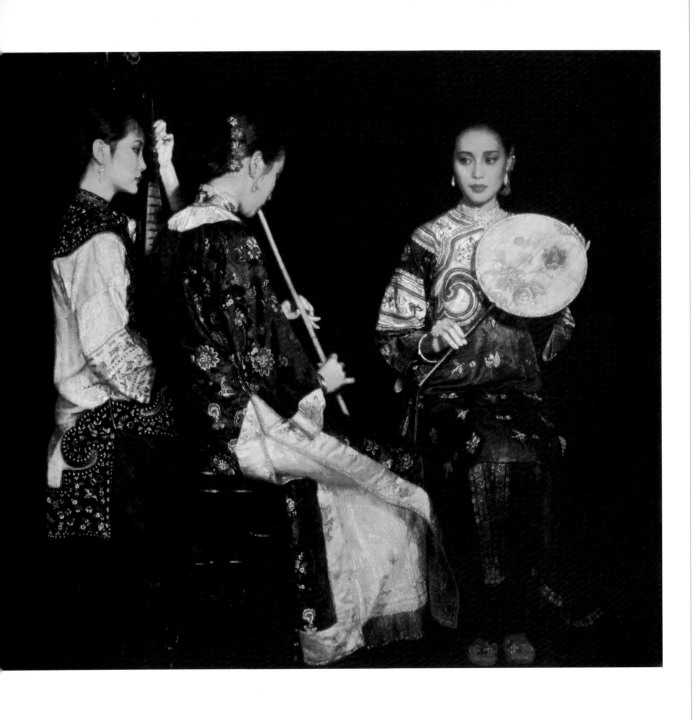

浔阳遗韵 陈逸飞

作品赏析

《浔阳遗韵》是陈逸飞的代表作之一。此作显然受到白居易《琵琶行》的启发，而融入了更多的近代都市文化色彩。画面上几名女子正在吹箫拨琴，她们衣饰华丽却并不俗艳，暗夜般浓重的背景基调，映衬着女子们含蓄专注的神情，使画面显得十分宁静而典雅，仿佛有古雅的乐音从画面深处悠远地传出，画面透露出无尽的美感与韵致。

陈逸飞（1946—2005），浙江宁波人。著名油画家，文化实业家，导演。毕业于上海美术专科学校，曾任上海画院油画雕塑创作室油画组负责人。一九八○年旅美后，专注于中国题材油画的研究与创作。陈逸飞以「大美术」的理念，在电影、服饰、环境设计等诸多方面都取得了创造性成就，成为文化名流，是闻名海内外的华人艺术家。

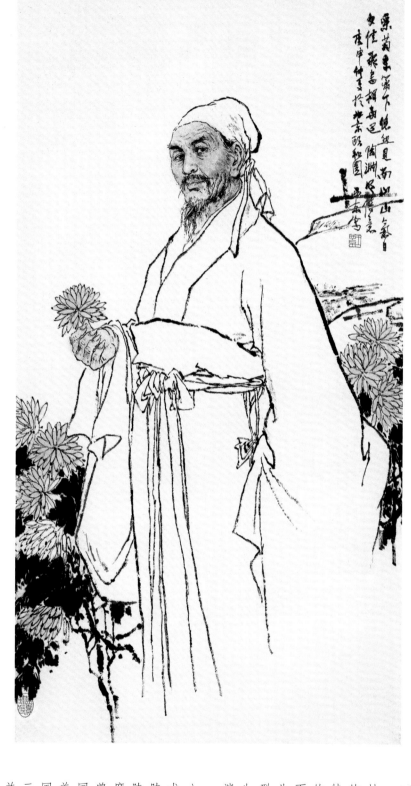

采菊东篱下

王西京

王西京善于表现历史题材与历史人物，从民族文化的深处把握历史人物的生命特征，通过画笔表达出他们的精神特质，陶渊明是其笔下众多历史人物之一。画家此作选取陶渊明最具文化典型性的人生片段，加以准确生动的刻画，着重表现了陶渊明崇高的人格精神之美。

王西京，一九四六年八月生于西安。国家一级美术师，西安中国画院院长，陕西省西安市文联副主席，陕西省西安市美术家协会主席，第九届全国人大代表。曾先后在新加坡、日本、英国、马来西亚、香港、澳门、美国、韩国、泰国、台湾等国家和地区成功地举办画展三十多次。多次出访讲学，并被新加坡南洋美术学院、马来西亚艺术学院、泰国东方画院聘为客座教授。

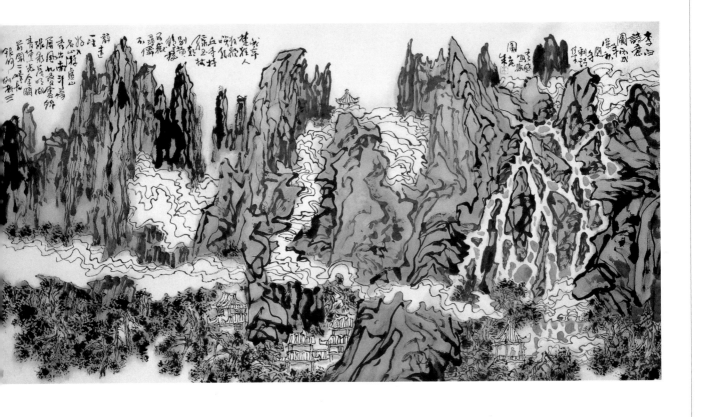

【李白诗意图】 老 朱

作品赏析

此图从俯瞰视角，宏观表现匡庐奇观，气魄宏大。画面奇峰林立，云雾弥漫，全以纵横盘曲的笔墨表现，颇具特色，笔墨、章法之间体现出一种奔放而奇异的意趣，有着强烈的视觉冲击力。

老朱，一九四六年生，原名朱称俊，出生于江苏省镇江市，美籍中国画家。现任美国加州中国山水画艺术研究会秘书长，美国南加州大学特聘研究员，芬兰拉芙蒂大学、上海复旦大学客座教授，获二〇〇七年美国国会杰出艺术家奖。

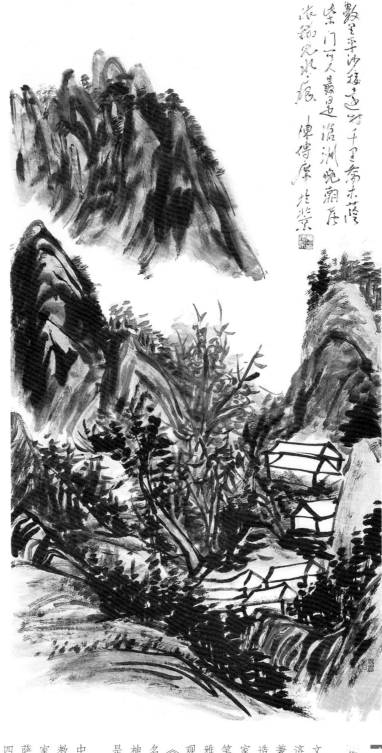

数里平沙接远汀，千里乔木荫
柴门，可人最是沧洲晚潮岸
浓翻冤水痕。傅傅原北崇

庐山云舍图

陈传席

作品赏析

陈传席教授通古文、外文、
文学史、思想史、佛教史、经
济史、中国史、哲学史、史论
兼备，旁涉文学诗词，在书画
造诣上亦是超尘脱俗，自成一
家。其画属于典型的文人画，
笔下的文化内涵深厚、格调高
雅、笔墨精妙、雄浑厚重。曾
观庐山，后凭印象和想象创作
《庐山云舍图》，虽然恍惚难
名是某峰，但庐山云和舍的精
神却跃然纸上，笔墨的内蕴更
是耐人寻味。

陈传席，文学博士，现任
中国人民大学、南京师范大学
教授、博士生导师。中国美术
家协会理论委员，曾任美国堪
萨斯大学研究员。已出版著作
四十三部。

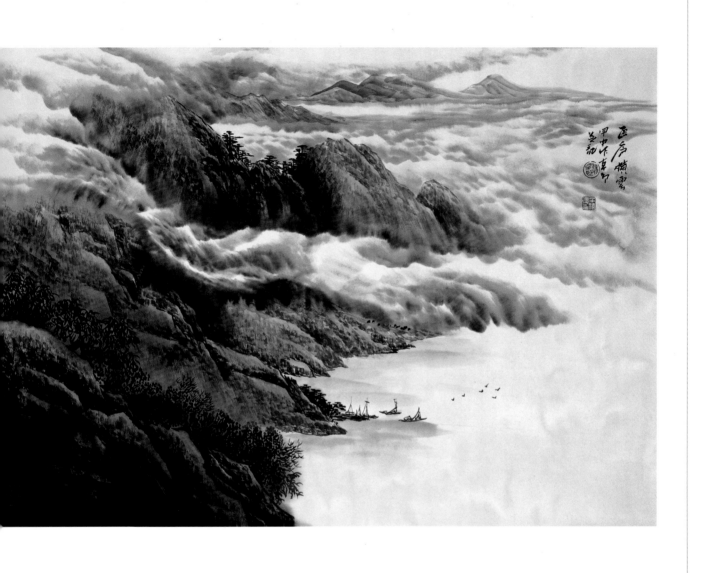

匡庐横云 杨幸郎

作品赏析

此作以俯瞰的视角，表现庐山襟江带湖、云海纵横的壮阔景象。画面云雾弥漫，奔涌如海，崇山峻岭如云海中的座座岛屿，郁郁苍苍，更衬托出匡庐云海宏阔的气势。画面风格雄奇，笔墨苍劲，色彩沉稳，蕴涵着奔放的激情。

杨幸郎，一九五九年，出生于福建漳州市。现任中国人民解放军国防大学书画研究院副院长、一级美术师、闽南画院院长。

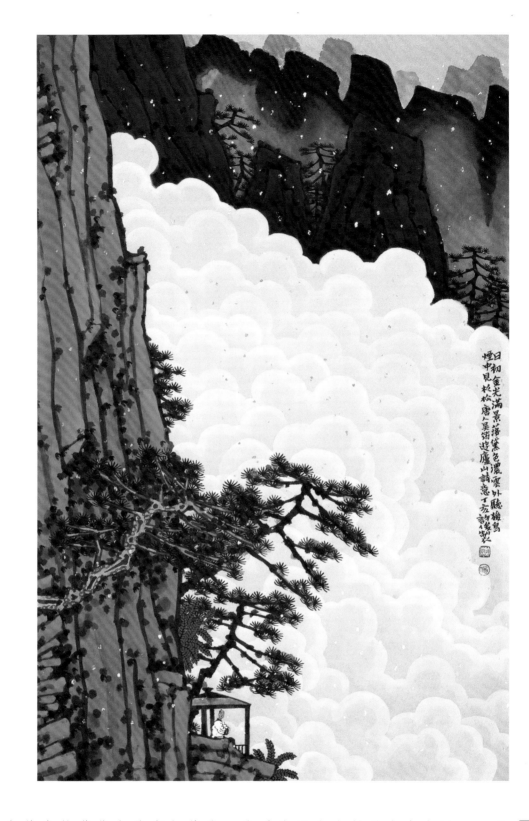

日初金光满景落黛色浓寒外听樵鸟烟中见松松唐人吴筠遊庐山诗意丁亥许俊製

庐山诗意图　许　俊

作品赏析

许俊的山水属于大青绿一类，但和传统的大青绿不同，传统的大青绿是以色为主，以线为辅，其大青绿山水用重墨勾括、皴写，再以大青绿颜色、工笔的方法，反复填色数次，乃至十余次，层层积染。此作一派青绿之山，远处白云飘荡。白云用白粉层层积染，云是轻的，画在他的画上却如此厚重。

许俊通诗，他的画中也有诗，看了他的画，也会联想到李白诗《登庐山五老峰》。

许俊一九六〇年生于北京。一九八〇年考入中央美术学院中国画系，作品参加国内外展览并多次获奖，有作品被中国美术馆、北京艺术博物馆、炎黄艺术馆、台湾山艺术美术馆等机构收藏。现为中国人民大学艺术学院副院长、教授、研究生导师，教育部高等学校艺术类专业教学指导委员、北京美术家协会中国画艺术委员会委员。（陈辞撰）

图书在版编目（CIP）数据

庐山历代绘画精品百幅 / 陶勇清主编 . —— 南昌 ：江西美术
出版社，2012.10
　ISBN 978-7-5480-1715-8

　Ⅰ．①庐…　Ⅱ．①陶…　Ⅲ．①山水画－作品集－中国
Ⅳ．① J222

中国版本图书馆 CIP 数据核字（2012）第 253698 号

责任编辑：黄润祥
书籍设计：郭　阳＋先锋设计

本书由江西美术出版社出版。未经出版者书面许可，
不得以任何方式抄袭、复制或节录本书的任何部分。

本书法律顾问：江西豫章律师事务所　晏辉律师

编者敬告：本书《近现代卷》部分作者联系不上，
作者见书后请与本社责任编辑联系，将及时付稿酬
并致谢忱。

庐山历代绘画精品百幅

主　编：陶勇清
出品人：陈　政
出　版：江西美术出版社
社　址：南昌市子安路 66 号
电　话：0791-86566506
邮　编：330025
网　址：www.jxfinearts.com
发　行：全国新华书店
印　刷：江西千叶彩印有限公司
版　次：二○一二年十月第一版
印　次：二○一二年十月第一次印刷
开　本：889×1194 1/16
印　张：6.75
定　价：33.00 元
ISBN 978-7-5480-1715-8
赣版权登字－06－2012－782
版权所有　侵权必究